梅

無如 文鳳宣 書畫帖

梅 ^{매화}

열화당

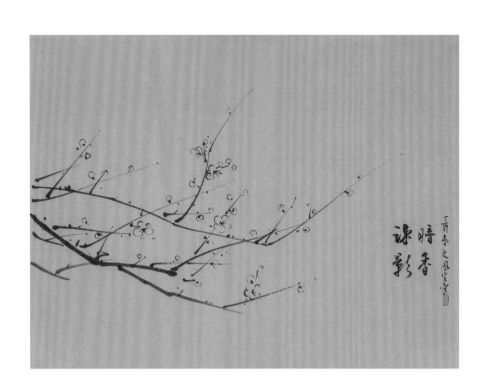

소영암향疎影暗香─달빛 아래 매화 향기

동양화의 주된 화훼 소재로는 매화, 모란, 작약, 국화, 연꽃, 난초, 옥잠화, 수선화 등 이십여 가지가 있다. 그 중에서도 매화는 가장 먼저 피어 시인묵객詩人墨客의 사랑을 받아 온 화괴花魁. 거친 줄기와 녹색의 햇가지, 붉은 꽃받침 위에 얹힌 다섯 장의 꽃잎이 하얀 눈 속에서 핀 설중매雪中梅는 또 얼마나 고혹적인가. 음력 섣달에 핀다 하여 '납월매臘月梅'라고도 불리는 매화는 예나 지금이나 동양문화를 대표하는 꽃으로 자리매김해 왔다.

나는 유달리 매화가 좋았다. 이유를 얘기하라면, 우선은 꽃이 주는 청순함을 꼽을 것이요, 그 다음으로는 거친 등걸에서 수직으로 솟구쳐 올라간 햇가지의 강인함을 꼽을 것이다. 가장 먼저 피는 선구자의 부지런함과 눈 속에서 향기를 발하는 고고함도 빼놓을 수 없다. 마지막으로 매화는 다른 꽃과 달리 땅을 향해 비스듬히 피는데, 나는 그런 모습에서 매화의 겸손함을 생각한다.

매화를 사랑했던 시인과 묵객들이 남긴 작품을 뒤적이다 보면 가끔 내가 발견하지 못한 그윽한 예스러움을 만나기도 한다. '철골빙심鐵骨氷心'이나 '철석심장鐵石心腸'이 그렇다. 매화 줄기를 녹슨 무쇠 덩어리에 비유한 것이다. 시조 '매화 옛 등걸에 봄 돌아오니'에서도 줄기를 '등걸'로 재미나게 일컬었다. 매화는 유독 '노매老梅' '고매古梅'라는 표현이 많다. 매월당梅月堂 김시습金時習도 '노목화개심불로老木花開心不老'라고 읊었다. 늙어 죽은 줄만 알았던 줄기에서 핀 꽃을 보며 생명의 경이로움을 찬탄한 것이다. 옥기玉肌(옥같이 고운 피부), '일지춘신一枝春信(한 가지 봄소식)', '일화개천하춘一花開天下春(한 송이 꽃이 피니 세상은 봄이라네)', '능한일지춘凌寒一枝春(추위를 능멸하는 한가지 봄)', '남지독유화南枝獨有花(남쪽 가지에 홀로 핀 꽃)' '오골매무앙면화傲骨梅無仰面花(기개있는 매화는 위로 향하는 꽃이 없다)' 등의 표현에서도 매화에 부여한 선인들의 높은 정신성은 빛난다.

조선시대 그림 중에는 유독 중간에 부러지거나 하늘을 향해 쭉쭉 뻗은 매화 줄기를 그린 것이 많다. 중국 작품에서는 흔히 볼 수 없는 표현이다. 이는 매화의 생태적 특징을 잘 관찰한 그림이

라고 생각한다. 고난과 역경 속에서도 꼿꼿하게 존재 증명을 하는 매화를 통해 고매한 정신을 드러낸 것이다. '월매도月梅圖' 역시 조선시대에 많이 그렸다. 매화 향이 가장 짙은 시간은 달이 뜨고 지는 한밤중이다. 매화 가지에 걸린 달을 보며 깊은 시상詩想을 떠올리는 옛 선비들의 운치는 정녕 사라지고 만 것인가.

긴 겨울이 끝날 쯤 나는 늘 화첩을 챙겨 전라선을 타고 선암사仙巖寺를 향하는 것으로 한 해를 시작한다. 지금은 너무나 변해 버린 사찰, 보수공사와 태풍으로 부러지고 잘려 나간 무우전無憂殿 앞에서 고매古梅를 바라본다. 삼십여 년 전부터 매화를 새롭게 그려 보겠다며 언 손을 녹여 가며 사생하던 일이 스친다. 세상에 변하지 않는 것이 없다지만 매화 향만은 옛 향기 그대로 반겨 준다. 내가 어찌 너를 반겨 하지 않을쏘냐.

몇 해 전부터 시서화詩書畵가 조화를 이룬 매화 그림을 그리고 싶었다. 하지만 쉬운 일이 아니었다. 시가 좋으면 그림이 떨어지고, 그림이 좋으면 화제畵題가 어울리지 않았다. 또한 글씨가 거슬려 이것저것 망설이기를 반복했다. 그러다 최근 몇 해 동안 그린 작품 중에서 골라 책으로 엮어 보기로 했다. 시는 주로 퇴계退溪 이황李滉의 『매화시첩梅花詩帖』과 조선시대 매화시에서 골라 옮겨 썼고, 더러 중국 시도 있다.

매화는 추위와 고달픔 속에서 더욱 향기롭다. 유난히 추웠던 겨울을 지나 새로운 봄을 맞아 청향淸香을 발하는 매화처럼 기다릴 줄 아는 사람이 되었으면 한다.

경자년庚子年 봄
통의동 문매헌聞梅軒에서
문봉선

서화書畵

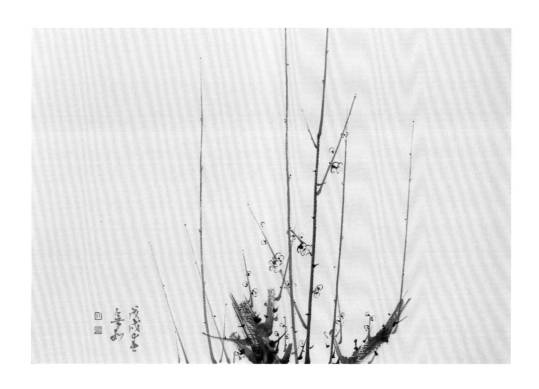

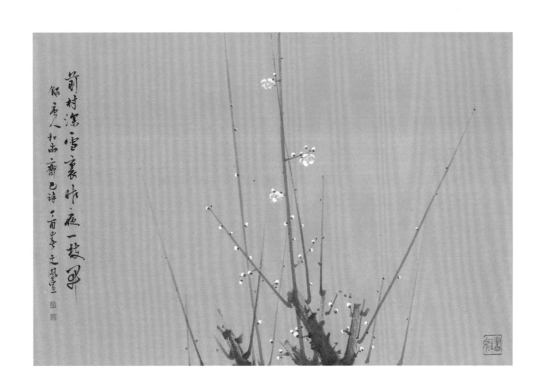

前村深雪裏昨夜一枝開

錄唐人和靖齊已詩二首半之墨堂

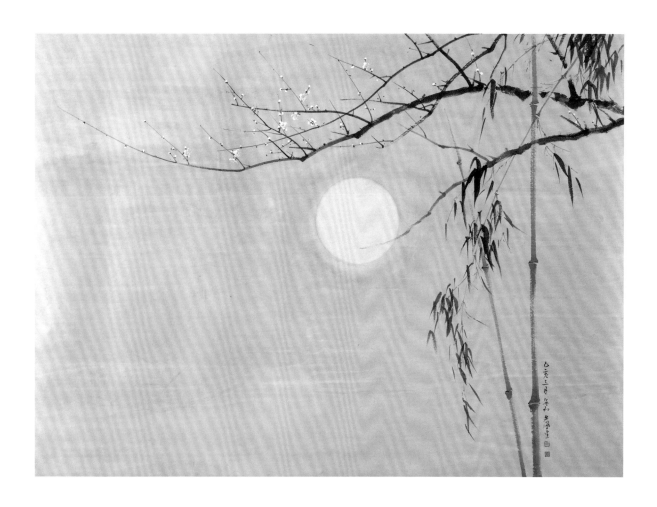

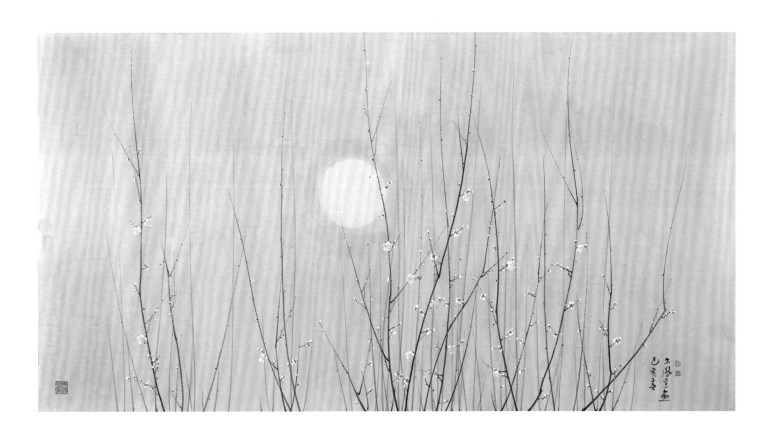

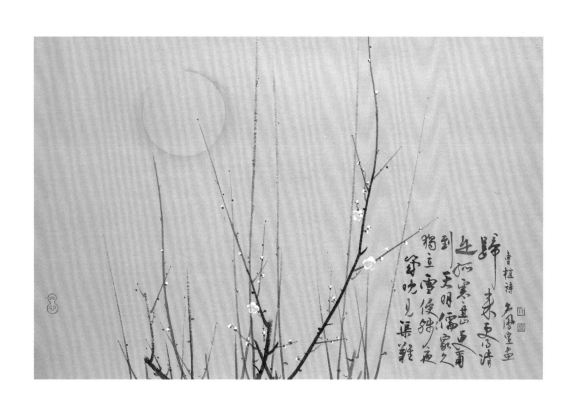

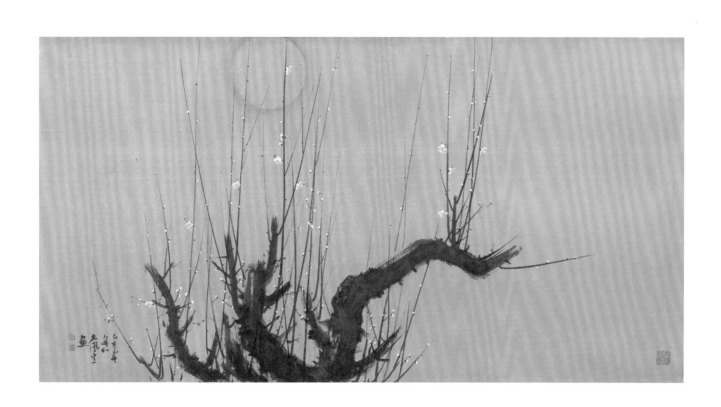

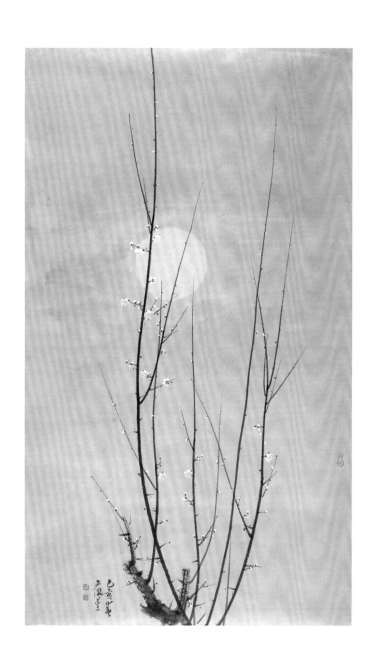

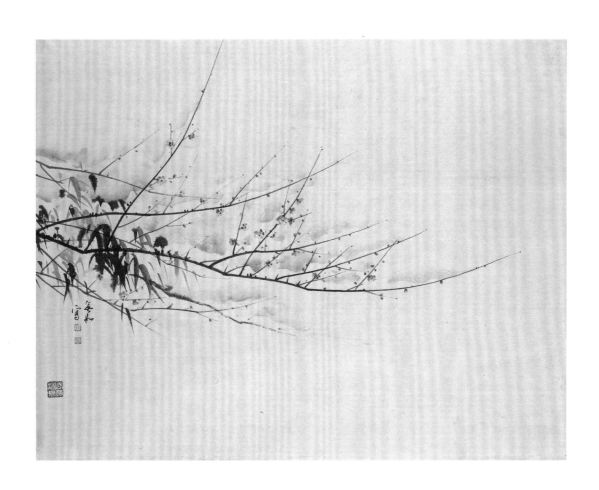

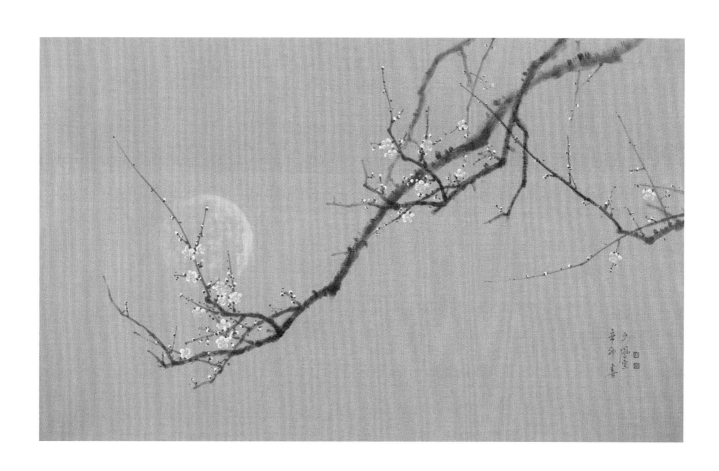

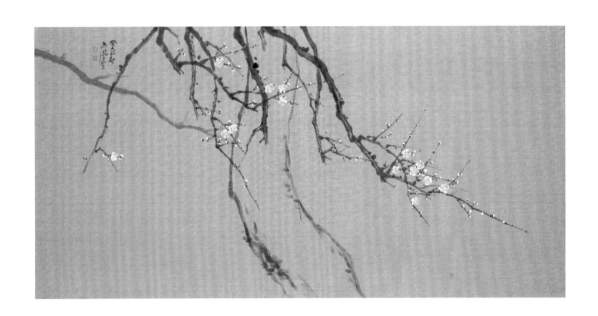

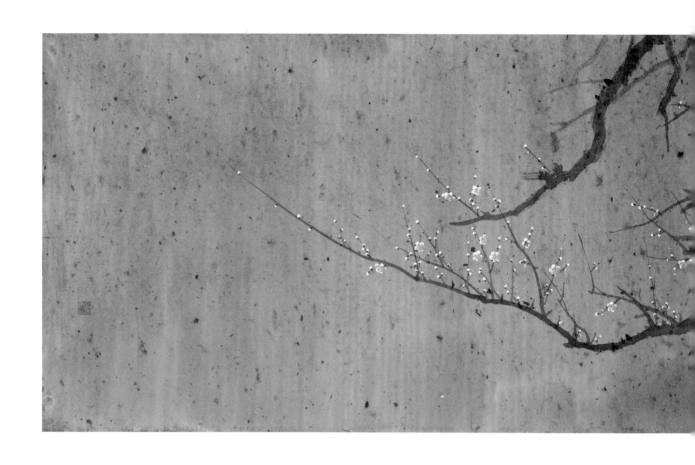

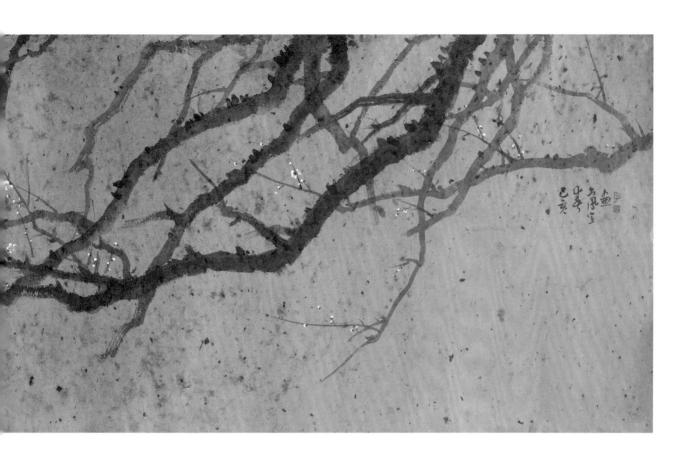

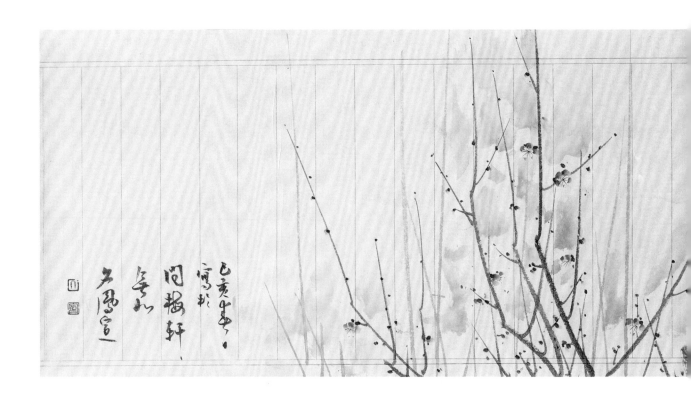

己亥五月
寓北
問梅軒
無山
多風記

32

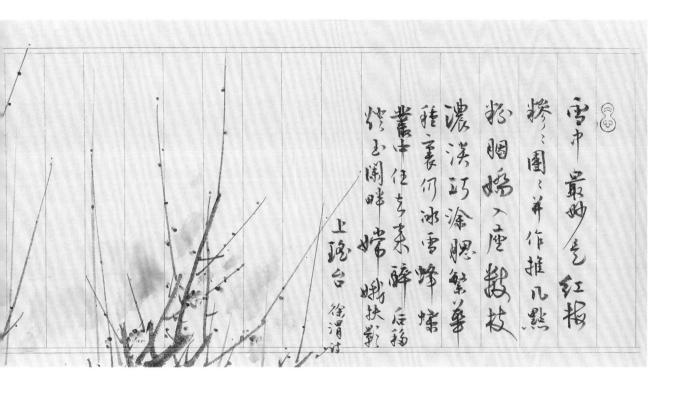

雪中最妙是紅梅
攢々團々并作堆几點
粉胭嬌入工塵散枝
濃淡巧塗腮繁華
種々裹何冰雪峰燒
叢中任去來醉后稻
縱玉開畦嫦娥扶醉

上晩台　徐渭詩

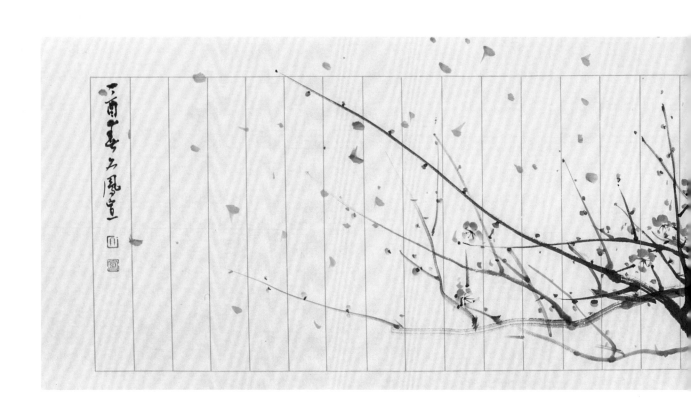

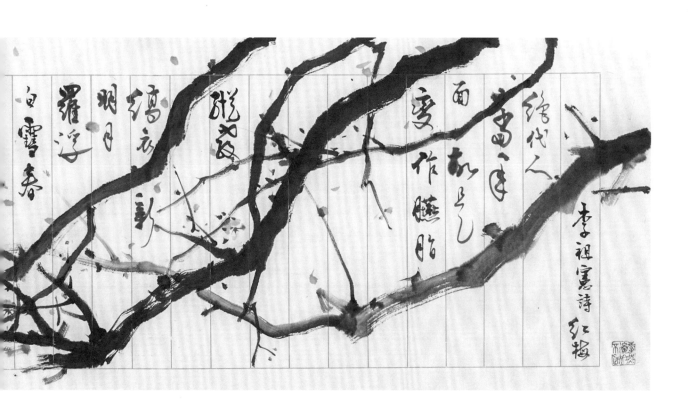

白露春 羅浮 明月 縞衣新 玲瓏 綽約人面 嫣然 變作臙脂

李祖憲詩 紅梅

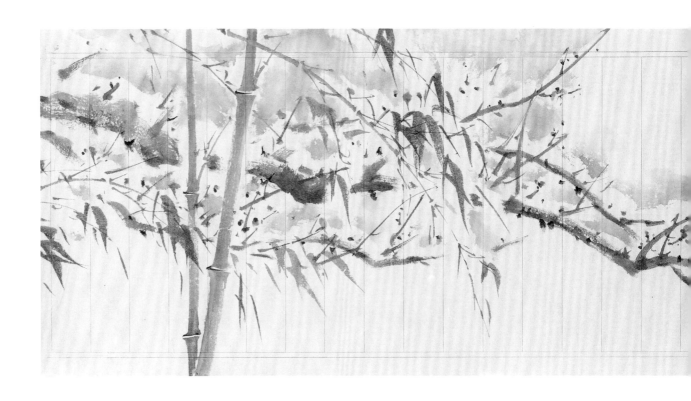

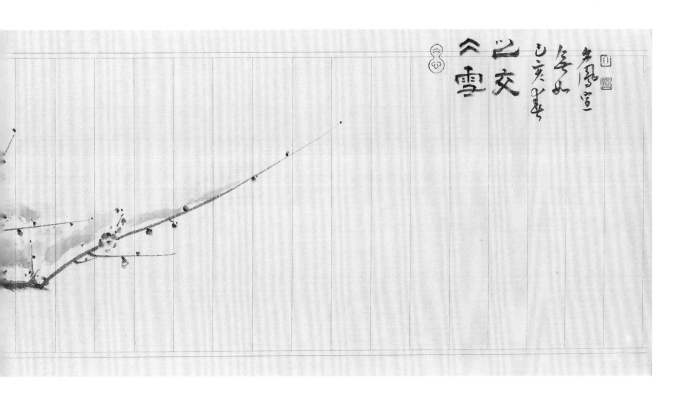

冷香 冬如 己亥年 之交 ∧雪

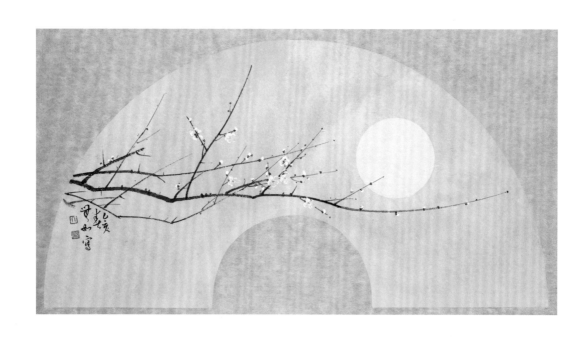

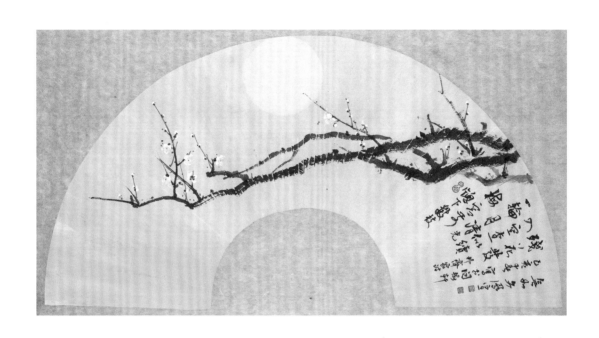

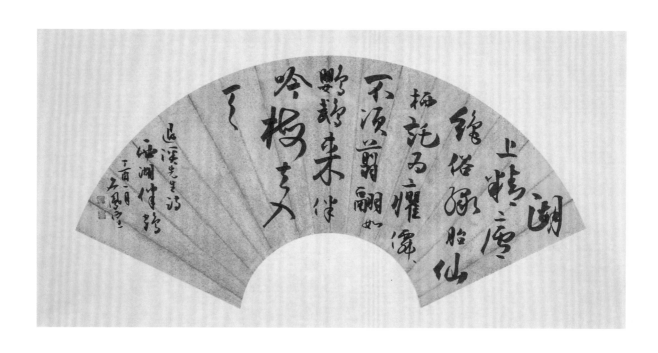

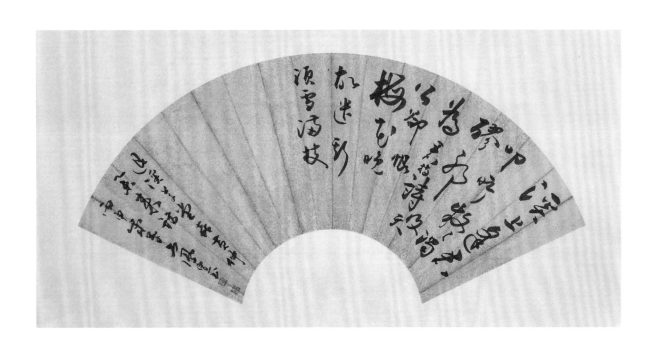

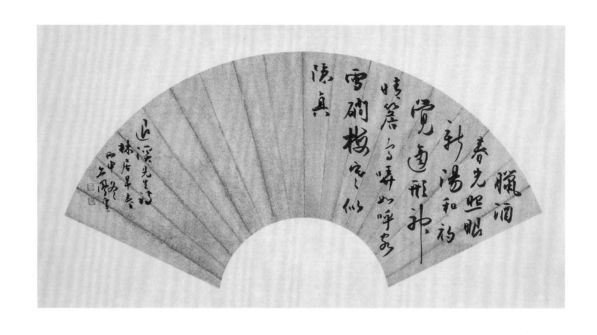

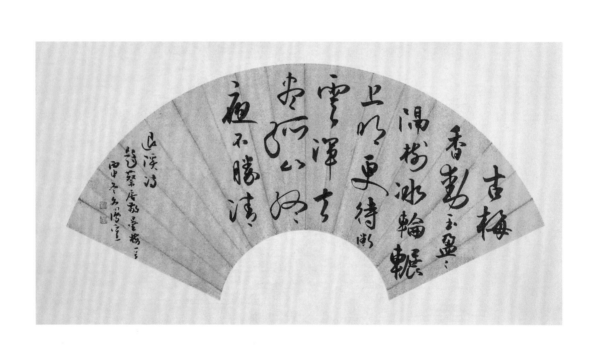

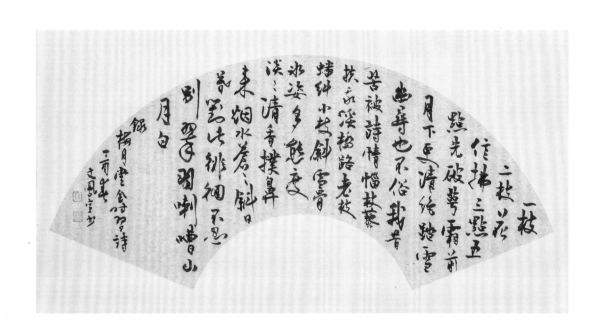

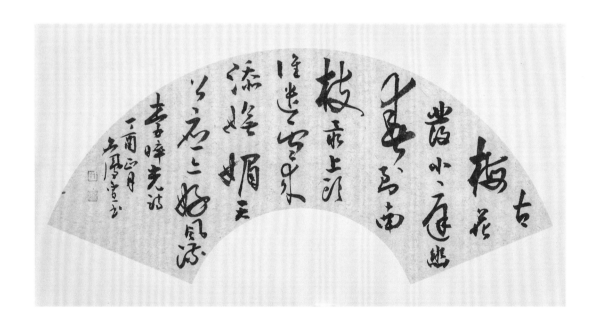

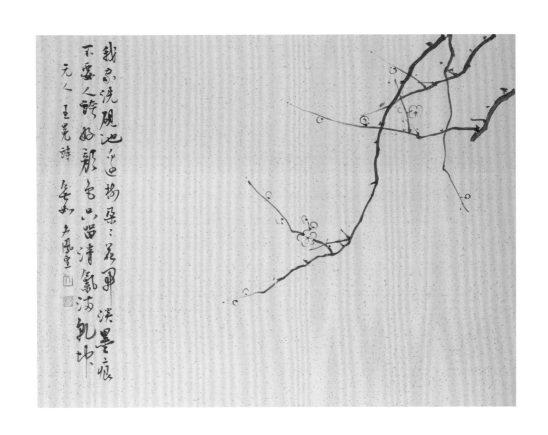

我家洗硯池邊樹
朵朵花開淡墨痕
不要人誇好顏色
只留清氣滿乾坤

元人王冕詩　　金如秦風堂

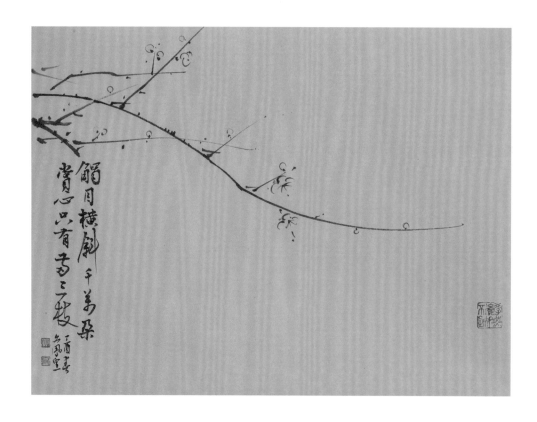

韶月橫斜千萬朶
賞心只有兩三枝

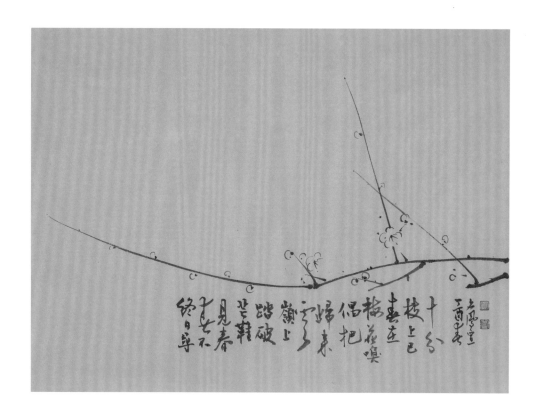

十分春色在枝頭
偶把梅花嗅
嶺上踏破芒鞋不見春
終日尋

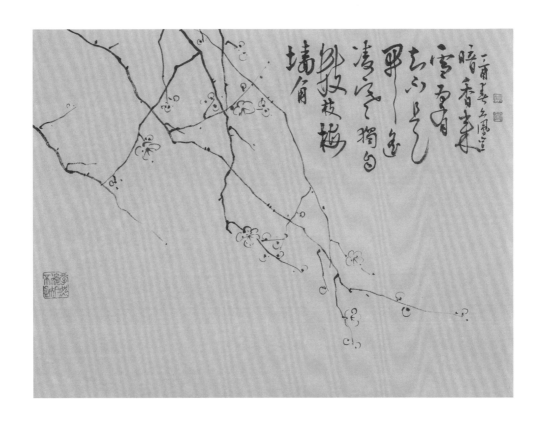

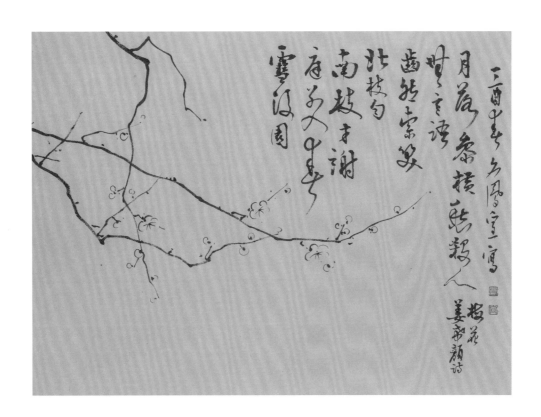

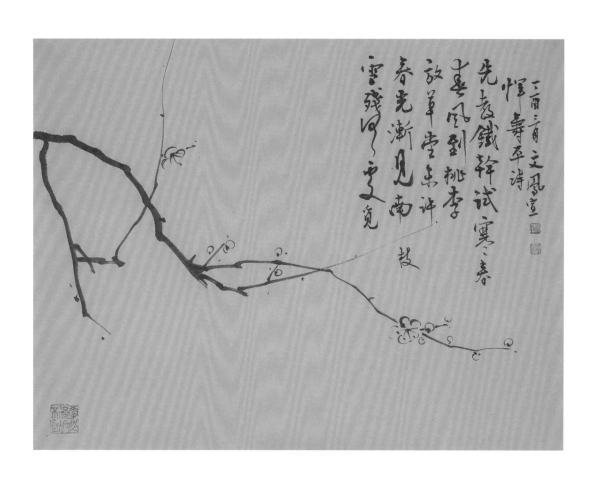

先春鐵幹試寒寒春
東風到桃李
故草堂來許
春光漸見南枝
雲殘日～～更覓

二首之風靈
惲壽平詩

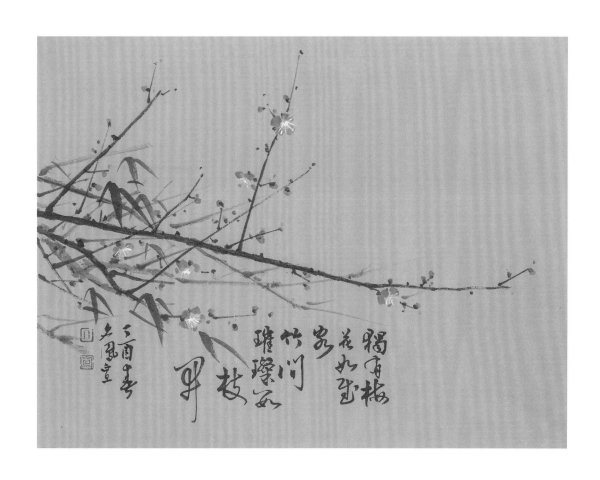

獨有梅花如雪家園竹門璀璨玉肄枝

三酉之春 又泉畫

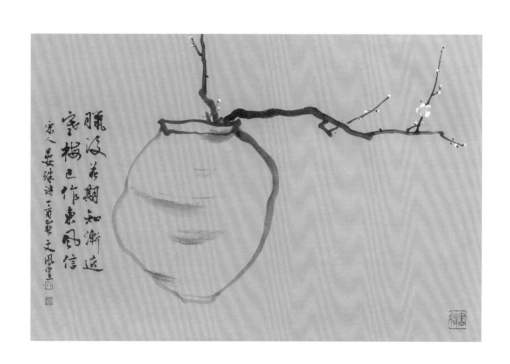

朧
朧
没
善
期
知
漸
近
寄
梅
已
作
東
風
信

宋
人
晏
殊
詩
一
首
其
文
凡
寅

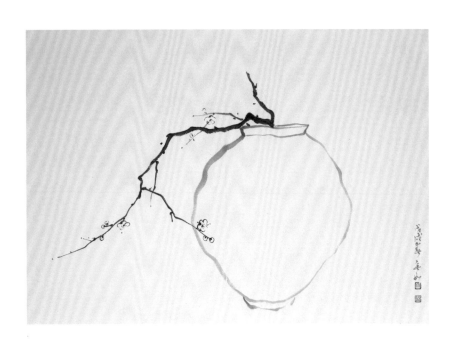

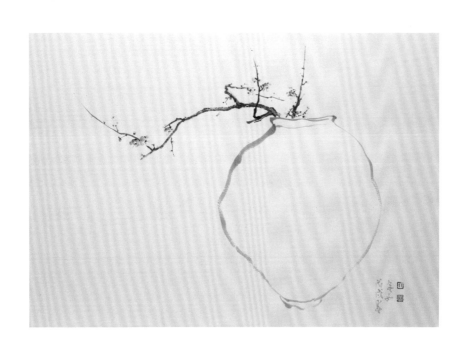

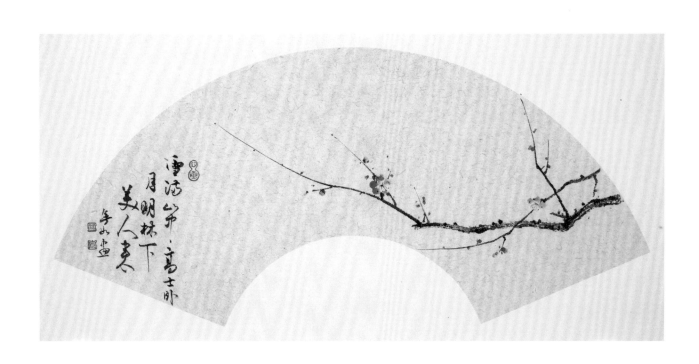

54

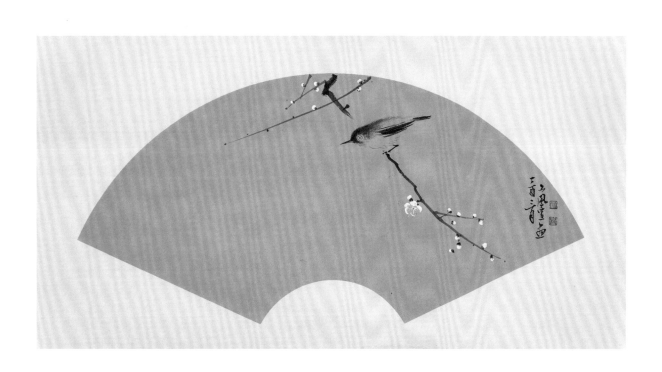

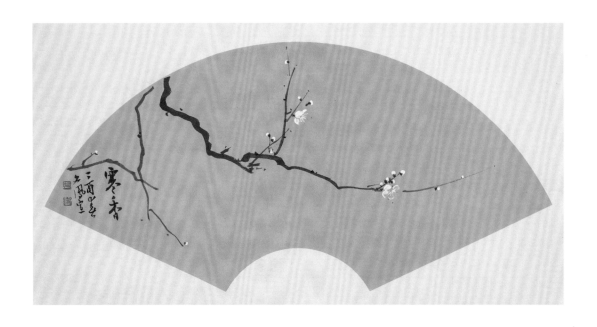

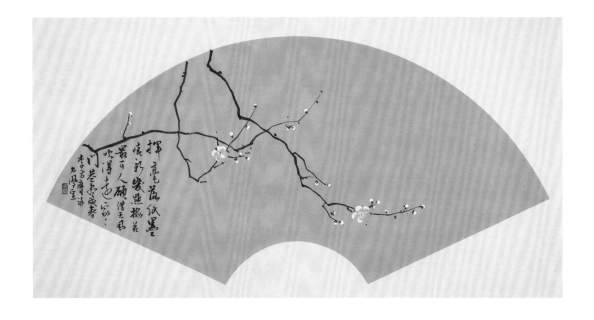

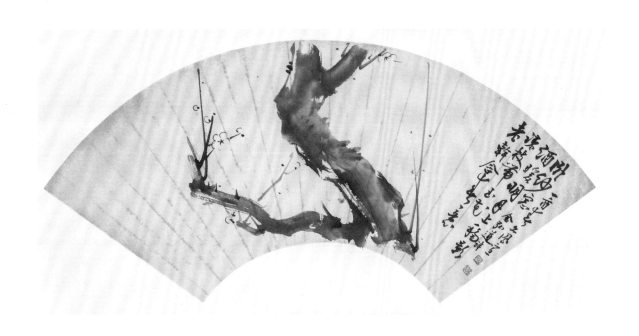

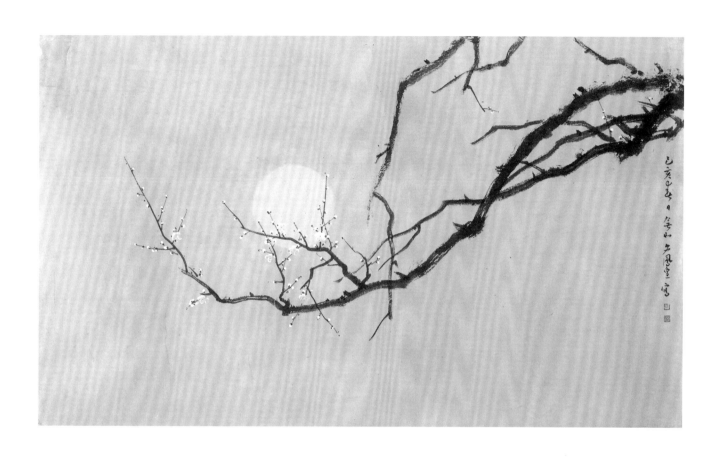

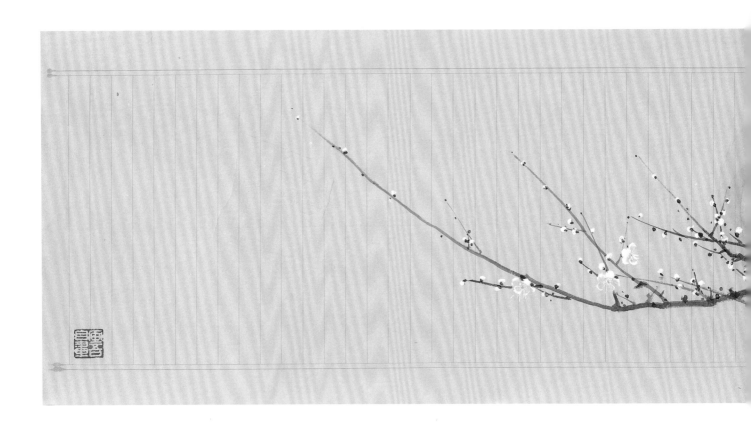

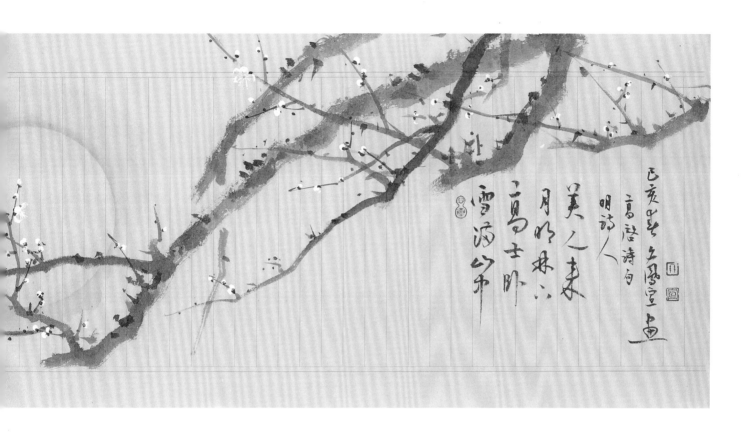

高啟詩句
明詩人
美人來
月明林下
一高士臥
雪海小弟

己亥年　立風堂畫

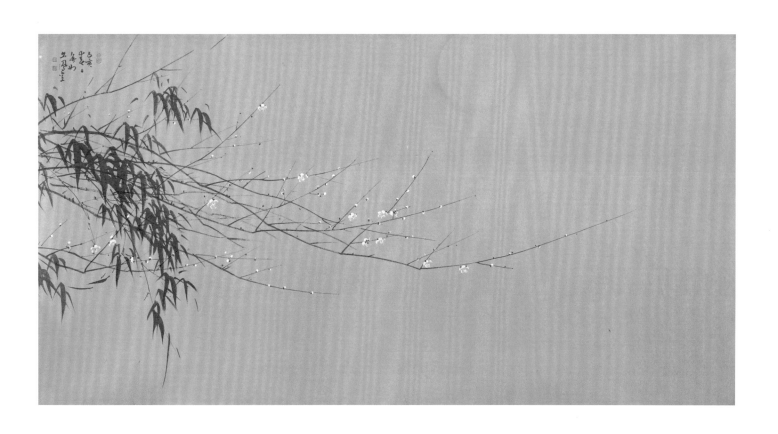

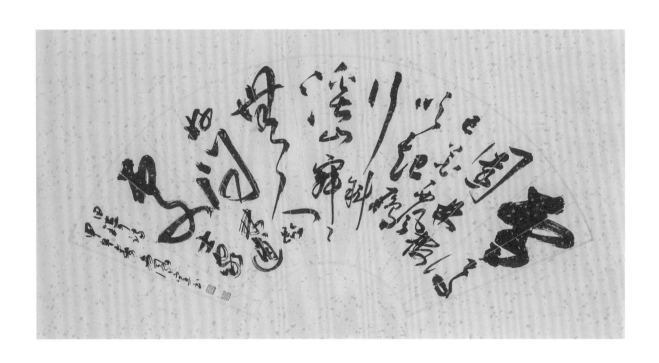

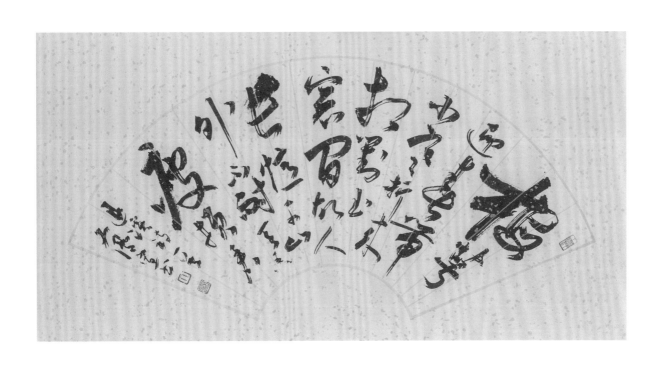

眾芳摇落独暄妍　占尽风情向
小園　疏影横斜
水清浅暗香
浮動月黄昏　霜禽會下先偷
眼　粉蝶如知合断魂　幸有微
吟可相狎不須檀板共金樽

林和靖詩　山園小梅二首其一邁蓮書

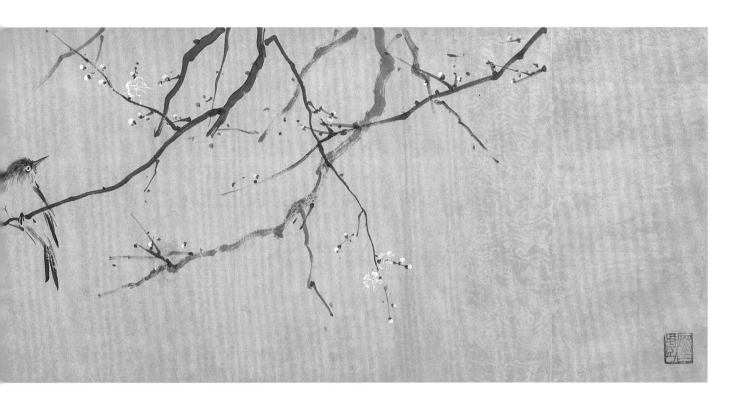

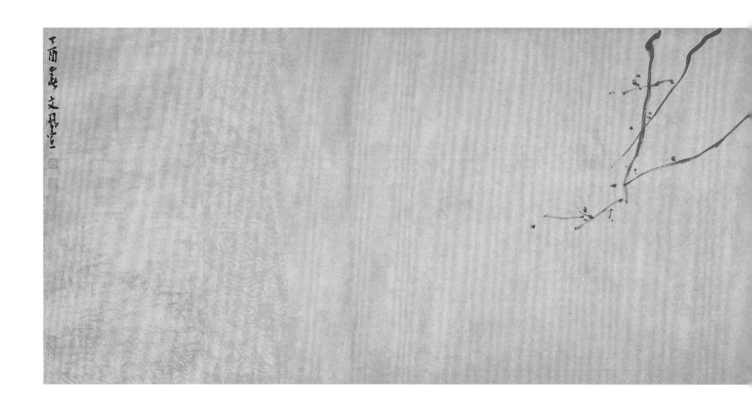

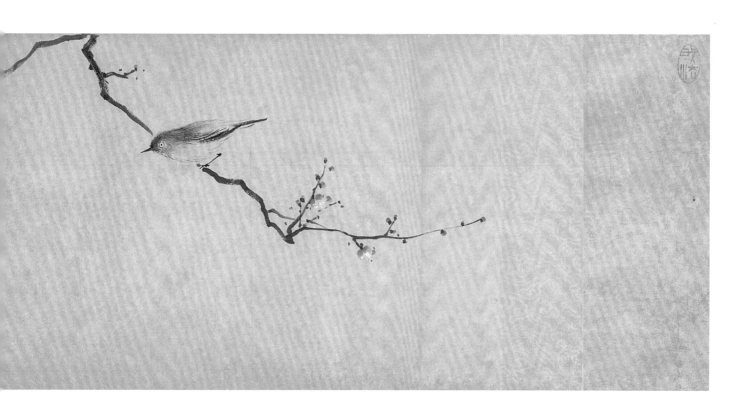

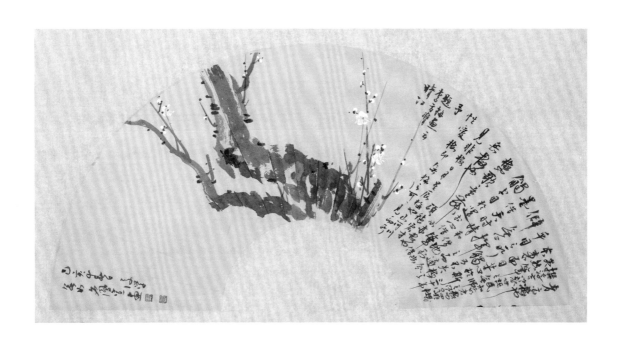

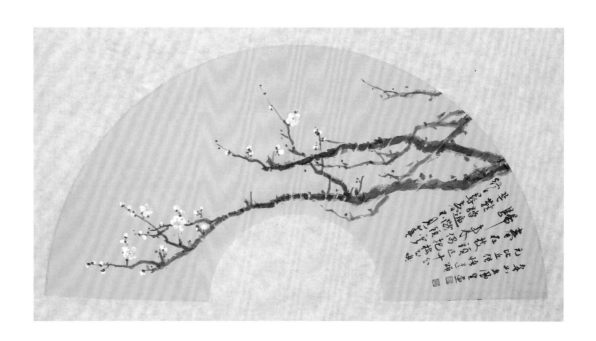

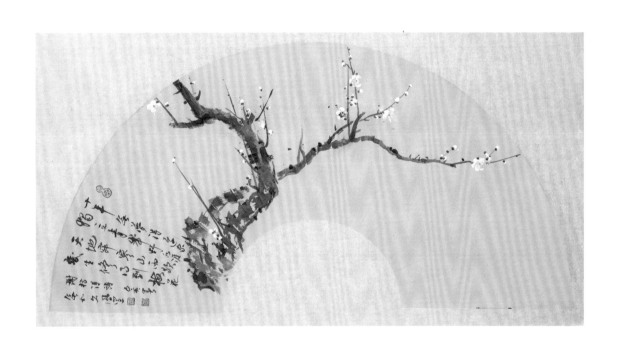

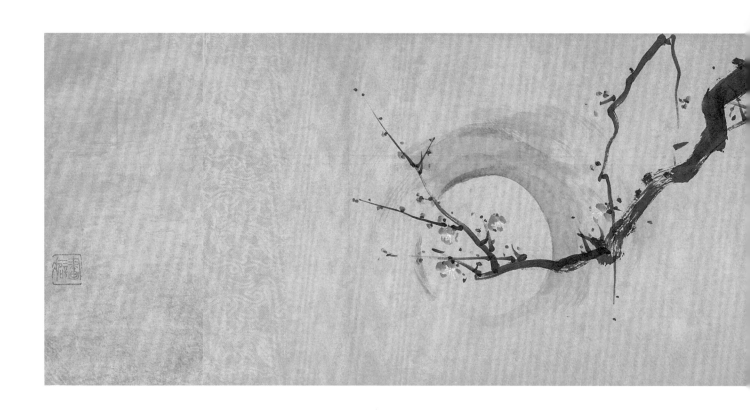

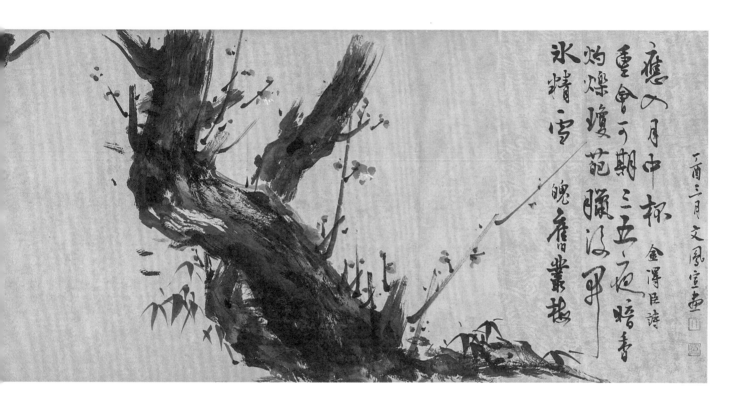

應人月中杯 金澤臣詩
重會了期三五夜暗香
灼爍填葩瞳映理
冰精雪 魄庸業梅

乙酉三月文風室畫

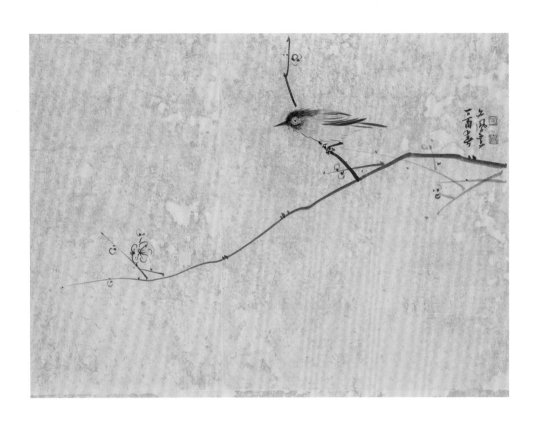

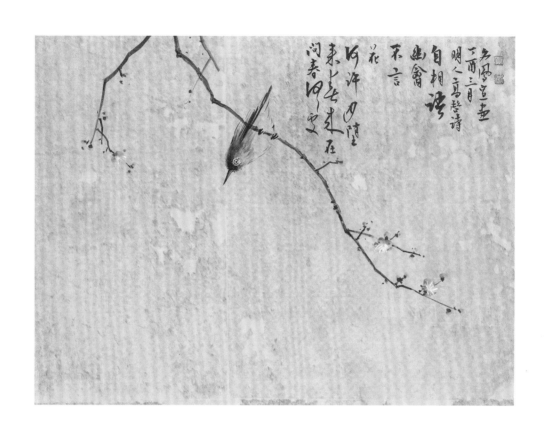

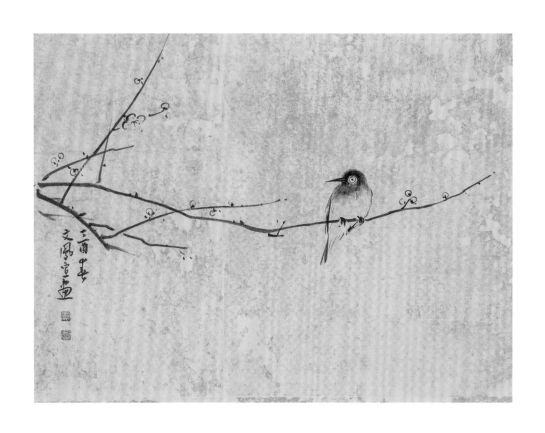

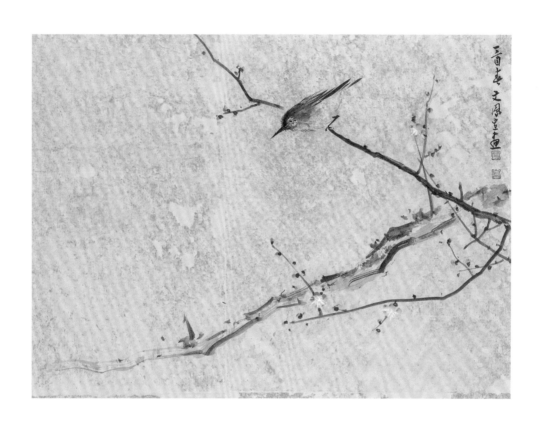

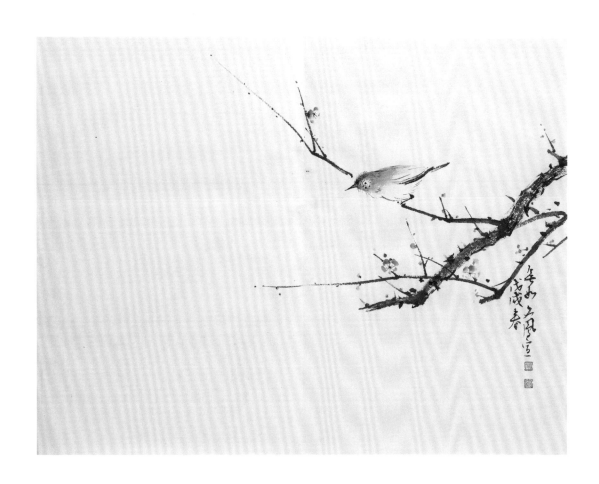

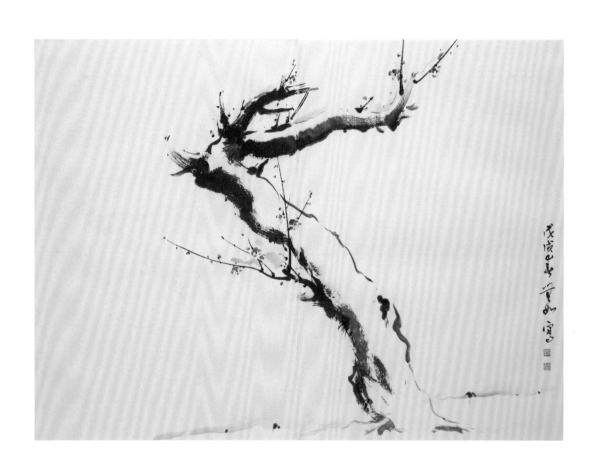

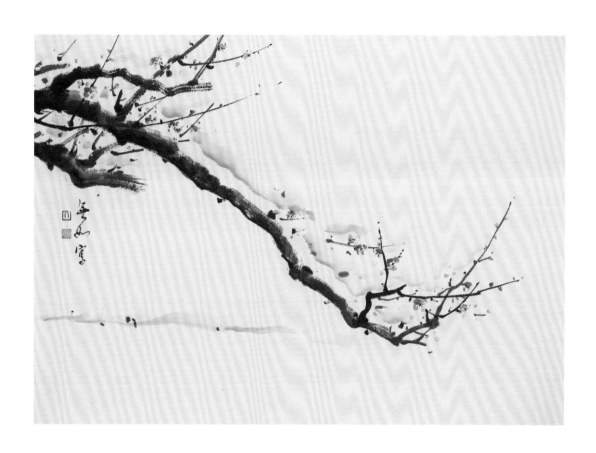

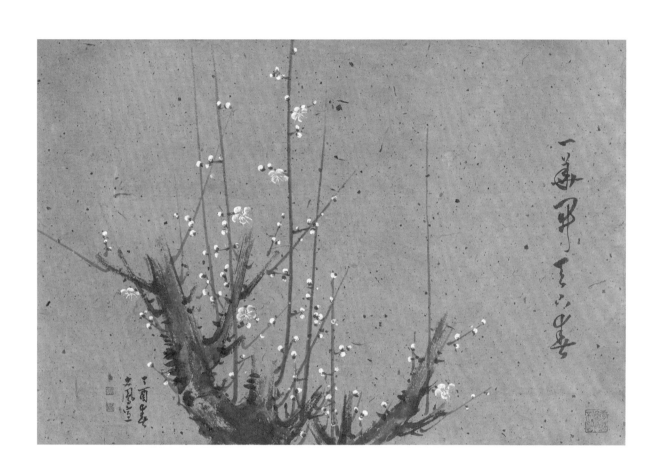

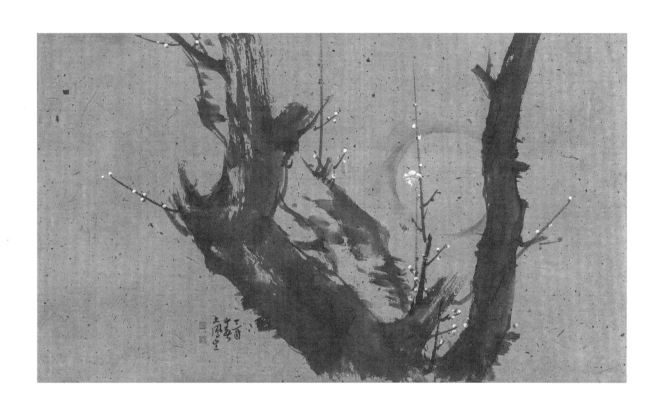

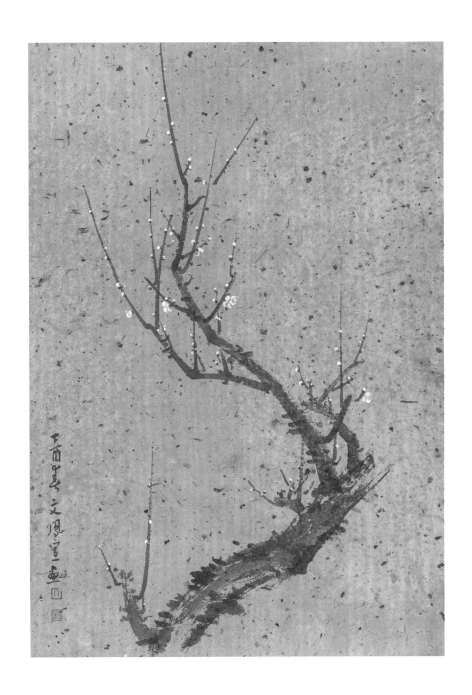

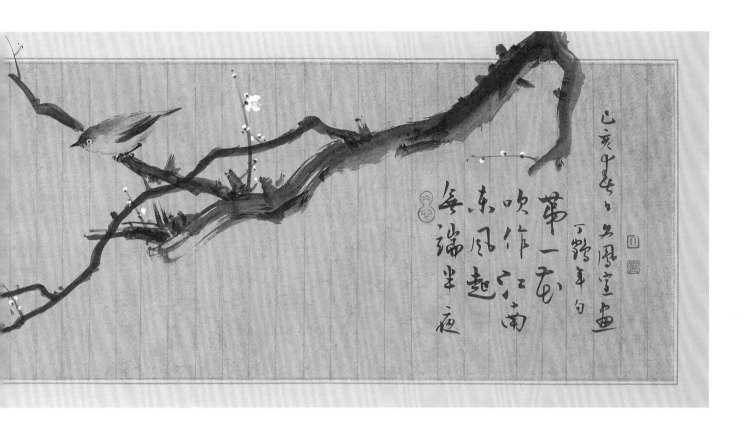

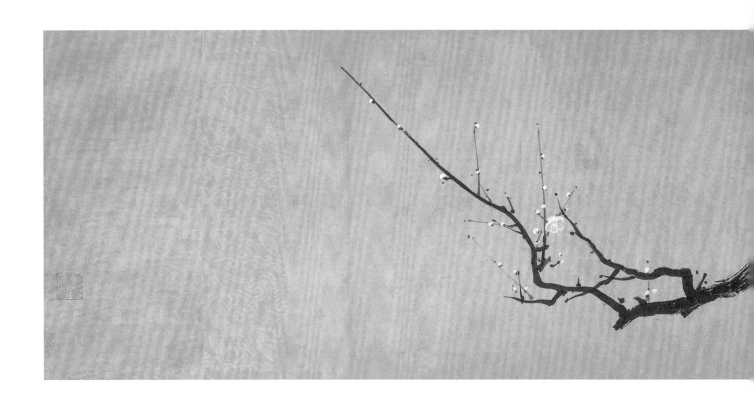

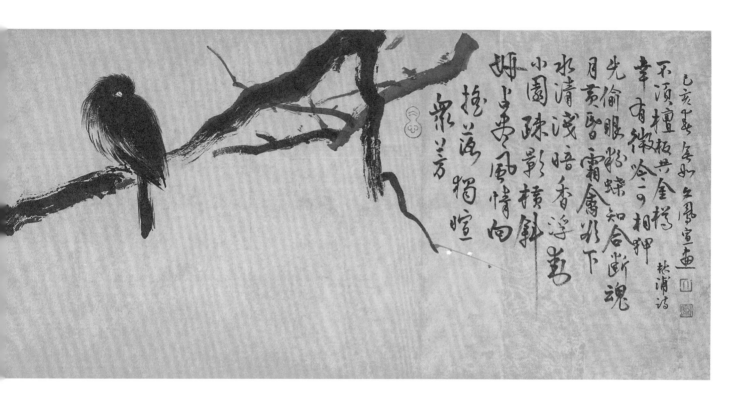

己亥十某 年如 生晨 宣畫

不須檀板共金樽
幸有微吟可相押
先偷眼粉蝶如知合斷魂
月黃昏霜禽欲下
水清淺暗香浮萬
小園疏影橫斜
姆上更無風情向
搖落猶喧
眾芳

林浦詩

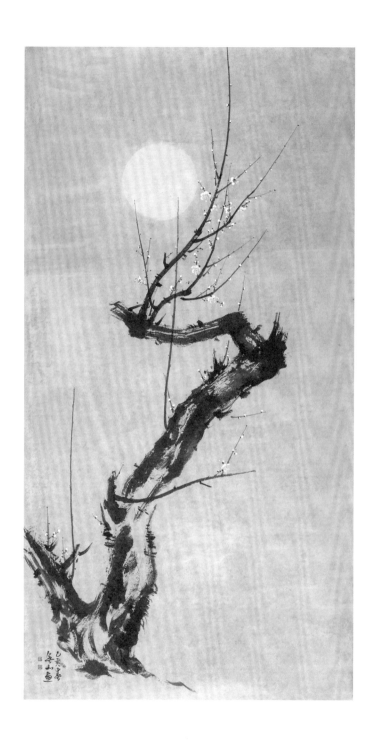

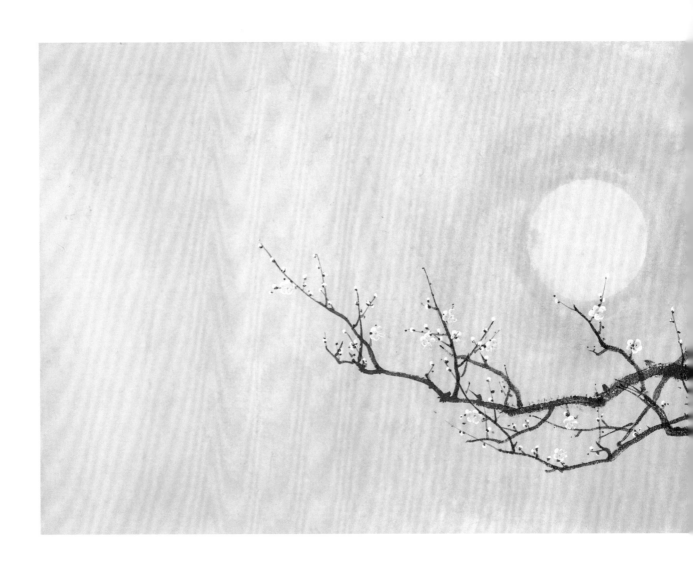

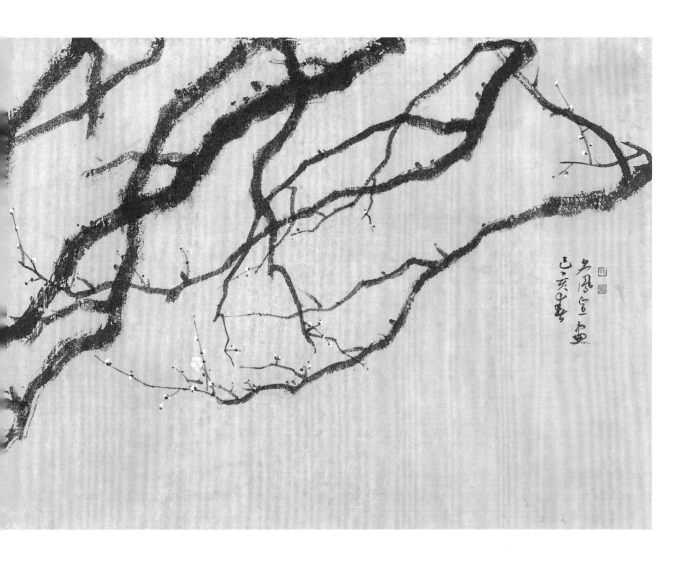

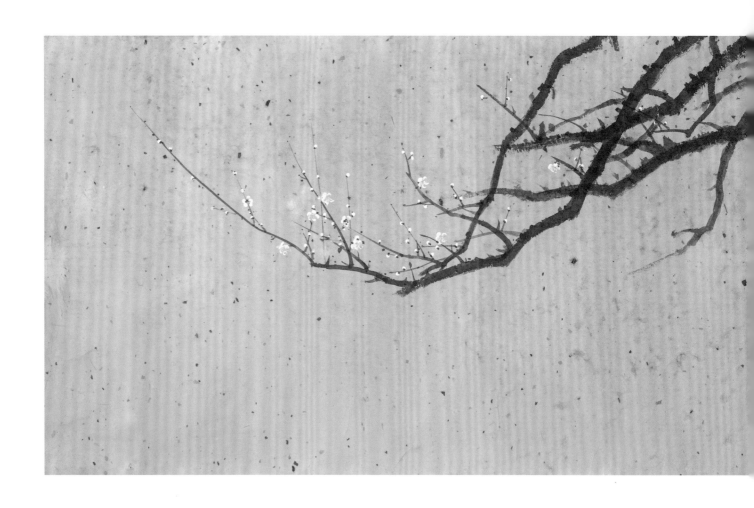

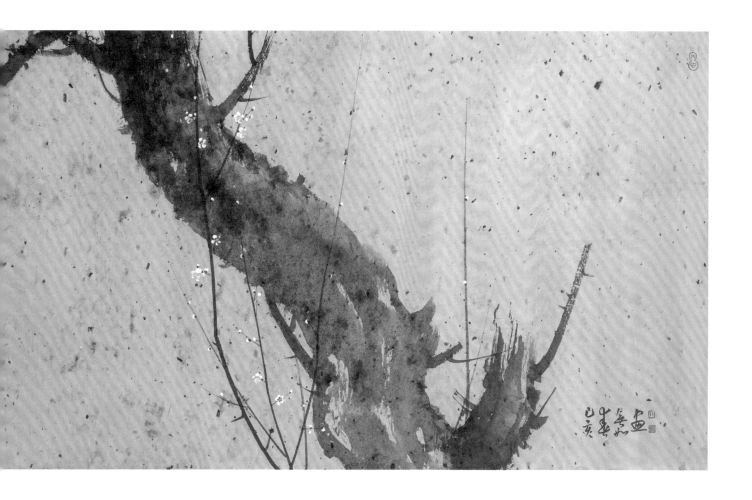

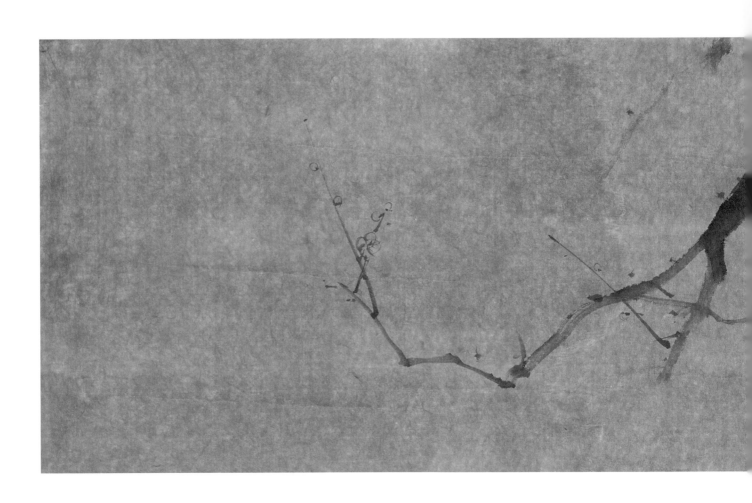

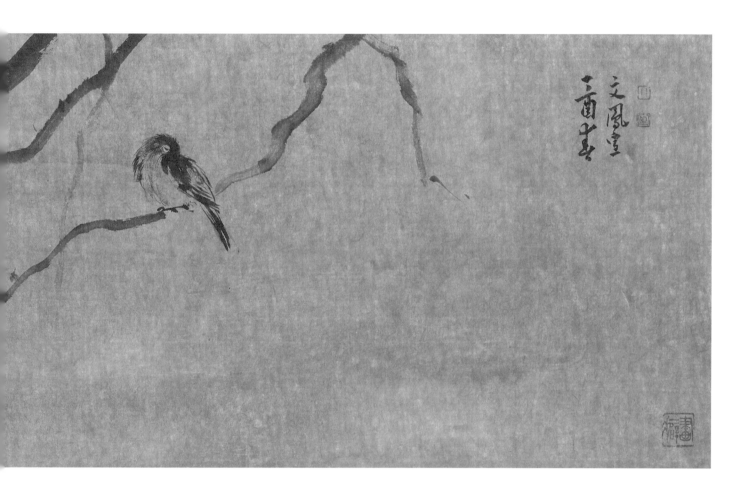

周詩詠梅非真賞
不為梅花亦自屬
原辭驕偽霧芳
道味冰霜天下絕
如玉已知芳垂來
屬對一裁吟江南
寄情思或詫茫上
亦有杜鵑勝事
吐蕊媚詞廣平節
義逾鹽石廣宋
紛紛紫驕多賞
玉衍山不識真
何況雪臺老
真更勝斷江
崇詠霸角我生
為府酣愛梅人
道攏仙若山澤
鷹樓南國識
玉面友人去
惠連根浮自期相
伴賞嚴壑朝
奈風塵士飄泊
堂等京為武相逢
喜忘庭化緇曙非昔
寧辭娉女赴佳招
聲眼棠筆遙蛇
雀雨家自比遼東
野慵來及見
花來崖三年病

為二癖醉雲枝人
道癯仙若山澤
應梅南國識
玉面故人去
惠連根澤自期相
伴□嚴壑胡
奈風塵去飄泊
崔氏京師相逢
素衣化緇嗟非昔
宦辭□駈赴佳招
聲眼棠華迢忧
崔雨家□北遼東
野鳴來及見

原辭驕侈霧蘭芳
逌味冰霜玉下絶
日～如柏め～
如旡毛為寺重來
屠靳一叙吟江南
寄情思或院葯垃
分商北号賜當
吐姹媚詞廣平節
義逾隆石唐宋
紛～芳驕多賞
玉砌山不蕪莫
何况雲弓臺老
真逸膳断江

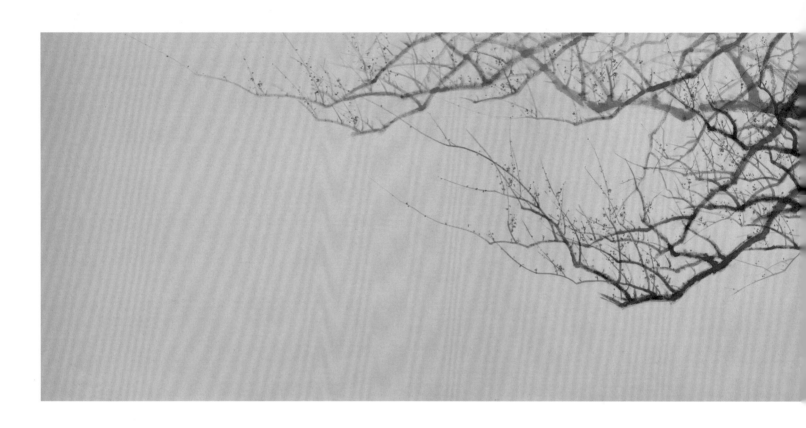

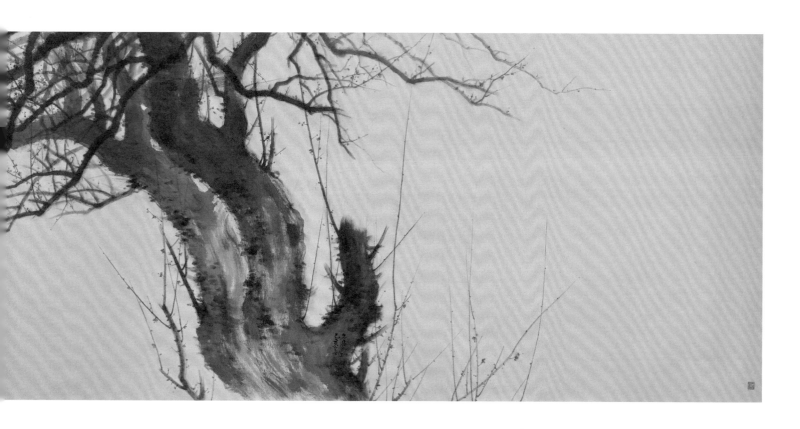

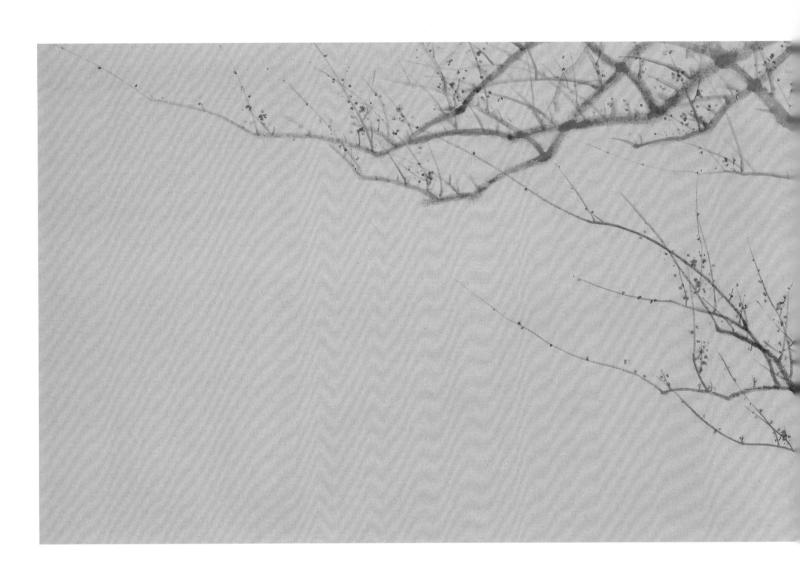

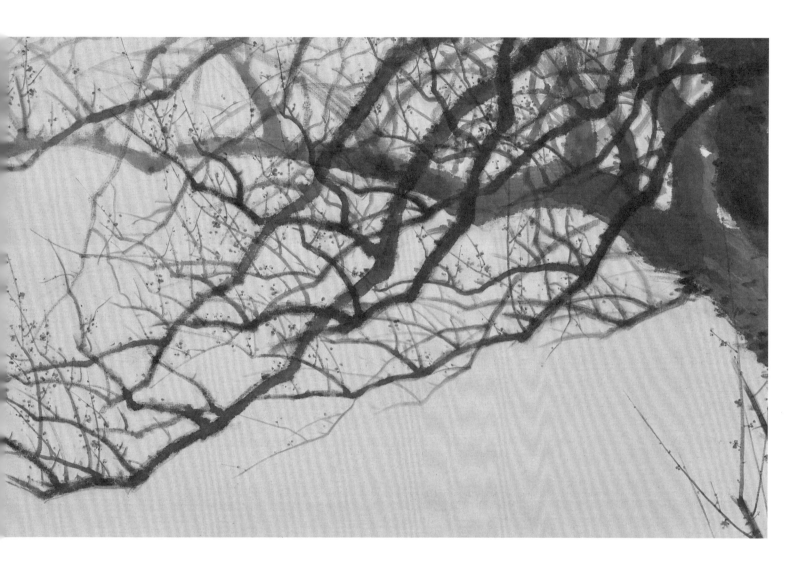

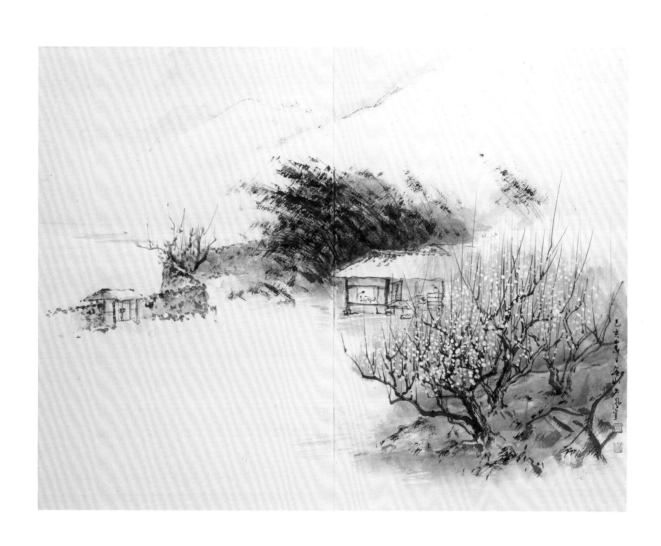

화제 畫題

6.
疎影暗香　　　　　　　　　　성긴 그림자, 그윽한 매화 향기

13.
前村深雪裏　　　　　　　　　앞 마을 눈 속에
昨夜一枝開　　　　　　　　　어젯밤 한 가지 꽃 피었네
—唐 齊己「早梅」　　　　　　　　—당 제기「이른 매화」

19.
歲晚見渠難獨立　　　　　　　한겨울 매화를 만나니 차마 건널 수 없구나
雪侵殘夜到天明　　　　　　　밤새 눈 내리고 새벽이 찾아왔네
儒家久是孤寒甚　　　　　　　유생의 집은 늘 가난하지만
更爾歸來更得淸　　　　　　　새봄이 돌아오니 맑은 향 얻겠네
—曺植「雪梅」　　　　　　　　　—조식「눈 속의 매화」

32-33.
雪中最妙是紅梅 糝糝團團并作堆　눈 내린 후 홍매, 작은 구슬이 모여 봉오리마다 연지 빛이네
幾點粉胭嬌入座 數枝濃淡巧涂腮　가지마다 농담 빛이 화장한 듯 모든 꽃은 시들었지만
繁華種裏仍冰雪 蜂蝶叢中任去来　매화엔 벌과 나비가 날아다니네
醉后移燈玉闌畔 嬋娥扶影上瑶台　술 취해 등잔 꽃에 비추니 선경에 오르는 선녀 그림자 같구나
—明 徐渭「雪中紅梅次史叔考韻」　—명 서위「눈 속에 핀 홍매에 운을 달다」

34-35.
常日思君白雪春　　　　　　　평소에 그대를 백설 속 봄으로 여겼으니
羅浮明月縞衣新　　　　　　　나부산 달빛 아래 흰옷이 새로웠다오
縱教變作臙脂面　　　　　　　비록 연지로 낯빛을 바꾸었어도
故是當年絶代人　　　　　　　진실로 현재의 절대가인이네
—李祖憲「紅梅」　　　　　　　　—이조헌「홍매」

36-37.

氷雪之交　　　　　　　　　　　　눈, 얼음과 사귀다

39.

窓下數枝梅　　　　　　　　　　　창문 아래에 매화 몇 가지
窓前一輪月　　　　　　　　　　　창문 앞에 둥근 달 하나
淸光入空査　　　　　　　　　　　줄기 속으로 달빛 비추고
似續殘花發　　　　　　　　　　　남은 꽃은 계속 피어나네
—朴齊家「梅落月盈」　　　　　　—박제가「매화는 지고 달은 차오르다」

40.

湖上精廬絶俗緣　　　　　　　　　서호 정사精舍에서 세속 인연을 멀리하니
胎仙栖託爲癯仙　　　　　　　　　태선(학)이 깃들어 깡마른 은자가 되노라
不須翦翮如鸚鵡　　　　　　　　　앵무새처럼 깃털을 없애지 않아도
來伴吟梅去入天　　　　　　　　　찾아와 함께 매화를 읊고 하늘에 오르곤 하네
—李滉「西湖伴鶴」　　　　　　　—이황「서호에서 학을 벗하다」

41.

溪上逢君叩所疑　　　　　　　　　퇴계에서 그대와 의문을 토론하고
濁醪聊復爲君持　　　　　　　　　그대 위해 다시 탁주를 기울일 때
天公却恨梅花晚　　　　　　　　　매화가 더디 핌을 하늘이 걱정하여
故遣斯須雪滿枝　　　　　　　　　짐짓 잠깐 눈을 뿌려 가지를 덮는구나
—李滉「退溪草屋 喜黃仲擧來訪」　—이황「퇴계초당에서 황중거가 찾아와 기뻐하다」

42 위.

臘酒春光照眼新　　　　　　　　　섣달 술에 봄빛이 새롭게 눈에 보이는데
陽和初覺適形神　　　　　　　　　비로소 따뜻한 기운이 몸과 마음에 맞음을 깨닫네
晴簷鳥弄如呼客　　　　　　　　　비 갠 처마의 우는 새는 손님을 부르는 듯하고
雪磵梅寒似隱眞　　　　　　　　　눈 덮인 개울 차가운 매화는 은군자와 같구나
—李滉「林居早春」　　　　　　　—이황「숲속 거처의 이른 봄」

42 아래.

古梅香動玉盈盈　　　　　　　　　늙은 매화 향기롭고 꽃 가득한데
隔樹氷輪輾上明　　　　　　　　　나무 뒤로 밝게 달이 뜨고
更待微雲渾去盡　　　　　　　　　옅은 구름까지 온통 사라지니
孤山終夜不勝淸　　　　　　　　　고산의 맑음을 밤새 견디지 못하겠네
—李滉「題蔡居敬墨梅」　　　　　—이황「채거경의 묵매에 적다」

43 위.

一枝二枝花信拂　　　　　　한 가지 두 가지 꽃소식 알리다가
三點五點先破蕚　　　　　　세 송이 다섯 송이 먼저 꽃을 피우니
霜前月下更淸絶　　　　　　서리 맞은 달빛 아래 더욱 깨끗하여
踏雪幽尋也不俗　　　　　　눈 밟고 찾아가니 속되지 않더라
我昔苦被詩情惱　　　　　　내가 예전에 고된 시 생각에 시달리다
杖藜扶我溪橋路　　　　　　지팡이에 이끌려 시내 다리의 길로 나가니
老枝蟠紆小枝斜　　　　　　뒤틀린 늙은 가지 비스듬한 작은 가지에
雪骨氷姿多態度　　　　　　눈 골격 얼음 자태로 여러 가지 모습이었네
淡淡淸香撲鼻來　　　　　　담담한 맑은 향이 코를 찌르고
煙水蒼蒼斜日暮　　　　　　푸르른 물안개에 해가 저물어
對此徘徊不忍別　　　　　　이를 보고 배회하며 차마 떠나지 못할 제
翠羽喇嘈山月白　　　　　　파랑새 지저귀고 달이 산에 떠오르네
―金時習「梅花」　　　　　　―김시습「매화」

43 아래.

古梅花發小庭幽　　　　　　작은 뜰 깊은 곳에 늙은 매화 피어
春到南枝最上頭　　　　　　남쪽 가지 꼭대기에 봄이 찾아왔다네
誰遣雪來添嫵媚　　　　　　누가 눈을 보내 예쁨을 보태는가
天公應亦好風流　　　　　　하늘도 풍류를 좋아하는 것이네
―李睟光「梅」　　　　　　　―이수광「매화」

45.

我家洗硯池邊樹　　　　　　내 집 작은 연못가 매화나무
朶朶花開淡墨痕　　　　　　꽃이 피니 담묵을 뿌려 놓은 것 같네
不要人誇顔色好　　　　　　꽃색을 들먹일 필요 없이
只留淸氣滿乾坤　　　　　　오직 맑은 기운이 천지에 가득하네
―元 王冕「墨梅」　　　　　―원 왕면「묵매」

46 위.

觸目橫斜千萬朶　　　　　　천만 송이 매화를 본다 해도
賞心只有兩三枝　　　　　　마음에 드는 것은 두세 가지뿐
―淸 李方膺「題畵梅」　　　―청 이방응「매화 그림에 적다」

46 아래, 72.

終日尋春不見春　　　　　　온종일 봄을 찾아도 보이지 않아
芒鞋踏遍嶺頭雲　　　　　　고개 위 구름 속을 짚신 발로 다니다가
歸來偶把梅花嗅　　　　　　돌아와서 웃으며 매화 향기 맡아 보니

春在枝頭已十分　　　　　　　봄은 이미 매화 가지 위에 와 있네
—元 比丘尼「嗅梅」　　　　　　—원 비구니「매화 향 맡으며」

47 위.
墻角數枝梅　　　　　　　　　담장 모퉁이 몇 줄기 매화
凌寒獨自開　　　　　　　　　추위 무릅쓰고 홀로 피었네
遙知不是雪　　　　　　　　　멀리서도 눈이 아닌 줄 아는 건
爲有暗香來　　　　　　　　　암향이 전해 오기 때문이네
—宋 王安石「梅花」　　　　　　—송 왕안석「매화」

47 아래.
雪後園庭別入春　　　　　　　눈 온 뒤 뜰에 봄이 들더니
南枝才謝北枝勻　　　　　　　남쪽 가지 북쪽 가지 잇달아 피어
齒然索笑无言語　　　　　　　아무 말 없이 환하게 웃는데
月落參橫愁殺人　　　　　　　달이 지고 삼성參星도 기울어 시름 짓게 만드네
—姜希顏「梅」　　　　　　　　—강희안「매화」

48.
雪殘何處覓春光　　　　　　　눈 녹은 어디에서 봄볕을 찾을까
漸見南枝放草堂*　　　　　　　남쪽 가지가 초당에서 꽃을 피우네
未許春風到桃李　　　　　　　춘풍이 복숭아 자두 꽃 피우기 전에
先敎鐵幹試寒香　　　　　　　무쇠 줄기에 먼저 차가운 향기 번지게 한 것이네
—淸 惲壽平「梅花」　　　　　　—청 운수평「매화」
* 원본은 '纔見南枝破曉霜'.

49.
獨有梅花如慰客　　　　　　　매화가 홀로 나그네를 달래는 듯
竹間璀璨數枝開　　　　　　　대나무 사이로 화사하게 몇 가지 피었네
—鄭誧「梅花用思謙兄韻」　　　—정포「사겸* 형의 운을 사용하여 매화를 노래하다」
　　　　　　　　　　　　　　　* 사겸思謙은 정포의 친형 정오鄭顙의 자字.

51.
臘後花期知漸近　　　　　　　섣달 뒤에 꽃 소식이 점점 가까워질 때
寒梅已作東風信　　　　　　　벌써 겨울 매화가 동풍의 봄소식을 전해 주네
—宋 晏殊「蝶戀花」　　　　　　—송 안수「꽃을 그리워하는 나비」

54. 60-61.
雪滿山中高士臥　　　　　　　눈 내린 산속 매화 고사처럼 누워

月明林下美人來　　　　　　　　　밝은 달빛 비치니 미인이 찾아온 듯
—明 高啓「詠梅九首」　　　　　　—명 고계「매화를 노래한 아홉 수」

56 위.
寒香　　　　　　　　　　　　　　차가운 향기

56 아래.
揮毫落紙墨痕新　　　　　　　　　종이에 붓을 휘두르니 먹빛이 새로운데
幾點梅花最可人　　　　　　　　　몇 송이 매화꽃이 가장 좋구나
願借天風吹得遠　　　　　　　　　향기를 바람에 실어 멀리까지 날려 보내
家家門巷盡成春　　　　　　　　　집집마다 골목마다 온통 봄을 전하고 싶어라
—淸 李方膺「題畵梅」　　　　　　—청 이방응「매화 그림에 적다」

57.
老幹含春意　　　　　　　　　　　늙은 줄기에 봄기운을 머금고
疏枝帶玉花　　　　　　　　　　　성긴 가지에 옥 같은 꽃 피었네
酒暖明月上　　　　　　　　　　　술을 데울 제 밝은 달 떠올라
移影臥紗窻　　　　　　　　　　　매화 그림자 비단 창에 어른어른 비치네
—金弘道「題老梅含春圖」　　　　—김홍도「봄을 머금은 늙은 매화 그림에 적다」

64.
雪後園林梅已花　　　　　　　　　눈 내린 동산 숲에 매화가 피었는데
西風吹起雁行斜　　　　　　　　　서풍이 불어와 기러기 비스듬히 날아가고
溪山寂寂無人跡　　　　　　　　　산과 시내 적적하여 인적이 없으니
好問林逋處士家　　　　　　　　　임포 처사의 집을 묻는 것이 좋겠네
—田琦「題梅花書屋圖」　　　　　—전기「매화서옥도에 적다」

65.
梅萼迎春帶小寒　　　　　　　　　봄 맞는 매화꽃 살짝 얼어 있어
折來相對玉窻間　　　　　　　　　꺾어다가 옥창 앞에 두고서 보네
故人長憶千山外　　　　　　　　　천 겹 산 너머 벗을 내내 그리워하다가
不耐天香瘦損看　　　　　　　　　꽃향기 쇠함을 차마 못 보네
—李滉「折梅揷置案上」　　　　　—이황「매화를 꺾어 책상에 꽂아두다」

66-67, 92-93.
衆芳搖落獨暄妍　　　　　　　　　뭇꽃이 떨어질 때 혼자서 어여쁘게 피어
占盡風情向小園　　　　　　　　　작은 동산 풍취를 홀로 차지하였네
疏影橫斜水淸淺　　　　　　　　　성긴 그림자 비끼어 옅은 물에 비추고

暗香浮動月黃昏　　　　　　　달 뜬 저물녘에 그윽한 향기 풍겨 오네
霜禽欲下先偸眼　　　　　　　백로는 내려와 먼저 엿보려 하고
粉蝶如知合斷魂　　　　　　　분나비도 알았다면 애간장 끊였으리라
幸有微吟可相狎　　　　　　　다행히 고요히 읊조리면서도 친할 수 있으니
不須檀板共金尊　　　　　　　박달나무 판을 치며 함께 술잔을 기울일 필요 없네
—宋 林逋「山園小梅」　　　　　—송 임포「산 정원의 작은 매화」

71.
予性愛梅　　　　　　　　　　나는 태어날 때부터 매화를 좋아했다
即無梅之可見 而所見之無非梅　매화가 피지 않아도 볼 수 있고 본 것 또한 다 매화다
日月星辰梅也 山河川嶽亦梅也　해 달 별은 매화 같고 산 강물 큰 물 큰 산 또한 매화 같다
碩德宏才梅也　　　　　　　　덕이 높고 재주 있는 자도 매화 같고
歌童舞女亦梅也　　　　　　　노래하는 동자와 춤추는 무녀도 매화 같다
觸于目而運于心　　　　　　　눈에 닿은 이 모든 것을 마음속에 품고 있다가
借筆借墨借天時晴和 借地利幽僻　필묵 맞는 시간과 날씨 맞는 장소와 고요함을 빌려
無心揮之而適合乎　　　　　　무심히 붓을 휘둘러야만
目之所觸又不失梅之本來面目　눈에 본 그 모습과 참 매화의 본 모습을 그릴 수 있었다
苦心于斯三十年矣　　　　　　삼십 년을 고달프게
然筆筆無師之學　　　　　　　가르쳐 주는 선생님도 없이 매화를 연구하고 그렸다
復杜撰浮言以惑世誣民　　　　그러다 보니 세상 어지럽히고 사람 속이는 글을 꾸미기도 했다
知我者梅也　　　　　　　　　나를 알리는 것도 매화고
罪我者亦梅也　　　　　　　　사람들로부터 책망 받게 한 것도 매화였다
—淸 李方膺「題梅花卷」　　　—청 이방응「매화 그림에 적다」

73.
十年無夢得還家　　　　　　　십 년이 흐르도록 집에 돌아갈 꿈조차 못 꾸었네
獨立靑峰野水涯　　　　　　　홀로 푸른 산에 서서 끝이 안 보이는 강물을 바라보네
天地寂寥山雨歇　　　　　　　산에 비 그치니 천지 적막하네
幾生修得到梅花　　　　　　　몇 년 세월을 더 겪어야 매화의 정신에 다가갈 수 있을까
—宋 謝枋得「武夷山中」　　　—송 사방득「무이산 속에서」

74-75.
氷精雪魄舊叢梅　　　　　　　얼음의 정기 눈의 넋 늙은 매화 떨기에
灼爍瓊葩臘後開　　　　　　　옥처럼 영롱한 꽃이 섣달이 지나서 피었네
重會可期三五夜　　　　　　　십오일 달밤에 다시 만나면
暗香應入月中杯　　　　　　　달 뜬 술잔에 암향이 번지리라
—金得臣「詠尹泰昇堦梅」　　　—김득신「윤태승 계의 매화를 노래하다」

77.

問春何處來 어디에서 봄은 오고
春來在何許 봄이 와서 어디쯤에 있는가
月墮花不言 달이 지자 꽃은 말이 없고
幽禽自相語 산새들만 서로 속삭이네
—明 高啓「問梅閣」 —명 고계「문매각에서 노래하다」

85.

一華開天下春 한 송이 꽃이 피니 천하가 봄이 되네

90-91.

無端半夜東風起 까닭 없이 한밤중에 동풍이 불더니
吹作江南第一花 매화꽃이 피었네
—元 丁鶴年「梅花」 —원 정학년「매화」

102-103.

周詩詠梅非眞識 『시경』에서 매화 읊은 건 진짜 안 것은 아니니
不爲梅花分皁白 매화의 흑백도 구분하지 않았고
屈原離騷侈衆芳 굴원은「이소離騷」에서 여러 꽃을 자랑했으나
還昧氷霜天下色 얼음과 서리 같은 천하의 매화엔 어두웠다오
何遜楊州始知己 하손何遜이 양주에서 비로소 매화를 알아주어
別去重來屢歎息 이별 후에도 다시 찾아와 거듭 찬미하였고
或吟江南寄情思 어떤 이는 강남에서 그리움을 부치고
或詫嶺上分南北 어떤 이는 대유령大庾嶺에서 남북을 구분하였네
剛腸尙吐嫵媚詞 강직한 마음 품고도 고운 시를 토해내니
廣平節義逾堅石 송광평宋廣平은 절의가 바위보다 견고하였고
唐宋紛紛幾騷客 당송시대에는 수많은 시인들이
賞到孤山不落莫 고산에서 감상하여 적막하지 않았어라
何況雲臺老眞逸 하물며 저 운대雲臺의 늙은 선비는
腸斷江城詠霜角 애끊는 강성江城에서 추운 호각 들으며 읊었고
我生多癖酷愛梅 나는 깊은 버릇처럼 매화를 몹시 사랑하니
人道癯仙著山澤 사람들은 야윈 신선이 산택山澤에 산다고 했지
舊遊南國識玉面 옛날 남국에서 노닐 때 매화를 알았는데
故人遠惠連根得 벗이 멀리 보내주어 몇 뿌리 얻었어라
自期相伴老巖壑 서로 벗이 되어 암학巖壑에서 늙기로 기약했거늘
胡奈風塵去飄泊 풍진 속에서 어찌 떠돌았던가
豈無京洛或相逢 서울에선들 어찌 간혹 만나지 못하랴만
素衣化緇嗟非昔 흰 옷이 검어져 옛 모습과 달라짐을 슬퍼했던 것

寧辭白髮赴佳招 　　차라리 백발로 사직하고서 좋은 경치에 응할 뿐이라

瞥眼榮華過虮雀 　　영화는 순식간에 나는 새처럼 지나가리니

丙歲自比遼東鶴 　　병인년엔 스스로 요동의 학에 견주고서

歸來及見花未落 　　돌아와 지기 전에 꽃을 감상하고

丁年病起始尋芳 　　정묘년엔 병석에서 일어나 비로소 꽃을 찾아서

絶喜瓊枝攢雪蕚 　　옥 같은 가지에 흰 꽃이 맺힌 것 몹시 기뻤는데

何意今年老更甚 　　어찌 알았으랴 더욱 늙은 금년에

光生正患汾陽額 　　이마 빛난 곽분양郭汾陽처럼 소명을 받아 근심할 줄을

尺一嚴程久稽滯 　　지엄한 소명에도 오래 길을 지체하여

仰兢俯慄如龜縮 　　황공하기 그지없어 거북처럼 움츠린다오

梅君不須遽疎我 　　매화여, 대번에 나를 멀리하지 마라

我事尙可親高格 　　나의 일은 그래도 높은 격조를 친히 하는 것이니

未諧法眞避名聲 　　법진法眞처럼 명성을 피하지는 못했으나

猶信尙平知損益 　　상자평尙子平처럼 덜고 더할 줄은 알고 있다오

道韻休將一日離 　　도道의 운치를 하루도 멀리할 수 없는데

馨懷預恐終年隔 　　향기를 품는 일을 끝내 못할까 벌써 두렵구나

淡烟微雨客絶門 　　맑은 안개 가랑비에 손님이 끊어지고

淸夜無風月上岳 　　바람 없는 맑은 밤에 달이 산에 떠오르네

呼尊試一病已蘇 　　술을 찾아 기울이니 병이 이미 나았고

作詩縱百情下極 　　백 수의 시를 짓는다한들 시정이 어찌 다하랴

汾翁好事誇我說 　　일 좋아하는 분옹汾翁이 나에게 자랑하되

早梅先得天工力 　　일찍 핀 매화가 먼저 천공天工의 힘을 얻는 것이라는데

豈知陶梅知我病畏寒 　　어찌 알았으랴, 도산 매화가 내가 병들어 추위를 겁낼까 봐

爲我佳期晚發猶不惜 　　나를 위해서 망설임 없이 때를 늦추어 필 줄이야

君不見范石湖種梅譜梅爲天職 　　그대는 보지 못했는가, 범석호가 매화 심고 매보梅譜 엮는
　　　　　　　　　　　　　　　　　것을 천직으로 여김을

又不見張約齋玉照風流匪索寞 　　또 보지 못했는가, 장약재가 옥조당玉照堂에서 매화 심은
　　　　　　　　　　　　　　　　　풍류가 삭막하지 않았음을

嗟我與君追二子 　　아, 나와 그대는 이 두 사람을 좇아서

苦節淸修更勵刻 　　맑게 절의를 닦으며 더욱 힘쓰세

—李滉「用大成早春見梅韻戊辰」 　　—이황「무진년 이른 봄에 매화를 보고 읊은 대성의 시를
　　　　　　　　　　　　　　　　　차운하다」

한시 번역: 신영주辛泳周 성신여대 한문교육과 교수

작품목록

6. 35×46cm, 지본수묵, 2017.

11. 58×73cm, 지본수묵담채, 2018.

13. 46×61cm, 지본수묵담채, 2017.

15. 103×132cm, 지본수묵담채, 2019.

17. 90×169cm, 지본수묵담채, 2019.

19. 49.5×76cm, 지본수묵담채, 2019.

21. 75×144cm, 지본수묵담채, 2019.

23. 129×75cm, 지본수묵담채, 2019.

25. 75×98cm, 지본수묵담채, 2019.

27. 85×140.5cm, 천에 수묵담채, 2011.

29. 71×146cm, 천에 수묵담채, 2012.

30-31. 70×248cm, 지본수묵담채, 2019.

32-33. 35×140cm, 지본수묵담채, 2019.

34-35. 35×139cm, 지본수묵담채, 2017.

36-37. 35×140cm, 지본수묵담채, 2019.

38. 41×81cm, 지본수묵담채, 2019.

39. 41×81cm, 지본수묵담채, 2019.

40. 34×70cm, 지본수묵, 2016.

41. 34×70cm, 지본수묵, 2016.

42 위. 34×70cm, 지본수묵, 2016.

42 아래. 34×70cm, 지본수묵, 2016.

43 위. 33×64cm, 지본수묵, 2016.

43 아래. 33×64cm, 지본수묵, 2017.

45. 50×60cm, 지본수묵, 2018.

46 위. 35×47cm, 지본수묵, 2017.

46 아래. 35×47cm, 지본수묵, 2017.

47 위. 35×46.5cm, 지본수묵, 2017.

47 아래. 35×46cm, 지본수묵, 2017.

48. 35×47cm, 지본수묵, 2017.

49. 35×47cm, 지본수묵담채, 2017.

51. 46×70cm, 지본수묵담채, 2017.

52. 58×73cm, 지본수묵, 2018.

53. 58×73cm, 지본수묵담채, 2018.

54. 32×65cm, 지본수묵담채, 2019.

55. 34×66cm, 지본수묵담채, 2017.

56 위. 34×66cm, 지본수묵담채, 2017.

56 아래. 34×66cm, 지본수묵담채, 2017.

57. 34×70cm, 지본수묵담채, 2017.

59. 75×128cm, 지본수묵담채.2019.

60-61. 34×137cm, 지본수묵담채, 2019.

63. 75×144cm, 지본수묵담채, 2019.

64. 33×64cm, 지본수묵, 2016.

65. 33×64cm, 지본수묵, 2016.

66-67. 35×140cm, 지본수묵담채, 2017.

68-69. 35×140cm, 지본수묵담채, 2017.

71. 32×65cm, 지본수묵담채, 2019

72. 32×65cm, 지본수묵담채, 2019.

73. 32×65cm, 지본수묵담채, 2019.

74-75. 35×140cm, 지본수묵담채, 2017.

76. 34×46cm, 지본수묵담채, 2017.

77. 34×46cm, 지본수묵담채, 2017.

78. 34×46cm, 지본수묵담채, 2017.

문봉선文鳳宣과 그의 수묵水墨

표현의 재료가 더없이 다양해진 지금, 문봉선은 먹墨과 붓筆, 수묵화水墨畵를 여전히 고수한다. '먹은 단순히 검은색 재료가 아니라 정신이자 역사라는 믿음' 때문이다. 먹은 물과 만나 수묵이 되어 운필運筆을 통해 종이 위에서 생명을 뿜어낸다. 수묵화는 깊은 '현玄'의 세계에 쉬이 도달하기 어려운 추상성을 지녔지만, 불식간에 문득 깨달음의 세계로 들어서게 한다. 먹은 삼천 년 역사를 관통하여 지금까지 이어져 온 만큼 그 생명은 영원무궁할 터이다. 그것은 동양회화의 시작이자 끝이다.

그림의 묘미란 '사불사지간似不似之間(닮고 닮지 않은 경계)'에 있다는 말이 있다. 사생과 관찰을 넘어 또 다른 세계가 있다는 뜻이다. 하지만 이 정신이 아무리 높다 하여도 수묵화는 서예의 필력이 없으면 사상누각沙上樓閣이며, 그 바탕에서라야만 비로소 속기俗氣를 벗어날 수 있다. 이 서화첩에는 옛 시인의 마음속으로 들어가 서예의 조형성과 운필의 묘를 뚫고 대상을 화폭에 넣고자 한 문봉선의 최근 노력이 담겨있다. 옛 형식을 흉내내는 것이 아니라, 문인화의 정신성과 조형성의 바탕 위에서 깨달음으로 돌아가는 것이 다양해진 현대미술 속에서 수묵화가 살아남을 수 있는 유일한 길이라 확신하기에, 그는 오늘도 벼루를 씻어 먹을 간다.

문봉선은 1961년 제주도에서 태어나, 홍익대학교 동양화과(1984) 및 동대학원(1986)을 졸업하고 중국 남경예술학원(2004)에서 박사학위를 받았다. 밝고 화려한 색채가 난무하는 현대미술의 흐름에 휩쓸리지 않고 모필을 이용한 '자전거' 연작을 시작으로(관훈미술관, 1984), 기와집을 먹으로 그린 '동리洞里' 연작(미술회관, 1989), 거대한 시멘트 구조를 수묵화로 담은 도심과 도시개발현장 작업 등을 묵묵하게 이어 갔다. 이후 북한산, 설악산, 지리산 등을 답사하며 수묵산수를 십여 년간 그렸으며, 2000년부터는 '유수流水' 연작(소카아트센터, 베이징), 늘어진 수양버들 가지가 잠긴 강과 호수, 태고의 모습 같은 '대지大地' 연작(금호미술관, 2010)으로 고전과 현대, 동양과 서양을 넘나들었다. 우리 산하에 자라는 매화, 난초, 국화, 대나무, 소나무를 현대적 표현기법으로 새롭게 그리기도 했다.(공화랑, 2011, 2012; 서울미술관, 2013; 포스코미술관, 2015) 2016년에는 초묵법焦墨法과 여백을 최대한 이용해 백오십 미터에 달하는 우리나라 등줄기 백두대간을 그려 전시했다.(동대문디자인플라자) 작품집으로『문봉선』(시공사, 1995),『새로 그린 매난국죽』(학고재, 2007),『문봉선』(열화당, 2010),『강산여화江山如畵』(수류산방, 2016) 등이 있으며, 1987년 대한민국미술대전 대상, 중앙미술대전 대상, 동아미술제 동아미술상, 2002년 선미술상, 2016년 한국평론가협회 작가상을 수상했다.

Moon Bong-Sun and His Ink Paintings

Despite today's diversification of materials for expression, Moon Bong-Sun still adheres to ink sticks, brushes, and ink painting, for he believes "the ink stick is not just a black material, but something that embodies a spirit and history." Ink sticks, when in contact with water, turn into ink and are given life on paper as his brush moves. Ink paining is highly abstract as it does not allow easy access to the profound world of "*hyeon* (玄, blackness)", but sometimes leads viewers to enlightenment in an instant. Ink sticks have been present for over 3,000 years and will continue to live a life of eternity. It is the beginning and the end of oriental painting.

The subtleness of painting lies between resemblance and non-resemblance. This means that there exists a world that cannot be reached by painting from nature or observation. However, no matter how sublime the spirit is, without the foundation of calligraphy, ink painting is nothing but a house built on the sand. It can escape earthiness only on this foundation of calligraphy. This collection of ink paintings shows Moon's endeavor to enter the minds of ancient poets and put the objects on the canvas through a high command of the formativeness of calligraphy and the profundity of brush strokes. He is convinced that to return to the virtue of enlightenment on the foundation of the spirituality and formativeness of literati painting, not in mimicking old styles, is the only path for ink painting to follow to survive in the face of the constant diversification of contemporary art genres. Thus, he rinses his ink stone and rubs an ink stick on it again.

Moon was born in Jeju in 1961 and received his bachelor's and master's degree in Oriental Painting from Hongik University in 1984 and 1986, respectively, before acquiring his doctorate from Nanjing Arts Institute in 2004. A step away from the trend of contemporary art characterized by bright and intense color arrangement, he started his career as a painter from the "Bicycles" series that used writing brushes (Kwanhoon Gallery, 1984). This was followed by the "Villages" series which portrayed traditional Korean roof-tile houses drawn with ink (Fine Arts Gallery, 1989) and landscapes of downtown areas and urban development construction sites that depicted gigantic cement structures with strokes of brushes soaked in ink.

For the following decade, Moon created a number of mountainscapes touring celebrated mountains of Korea, including Bukhansan, Seoraksan, and Jirisan Mountains. His works from 2000 to the early 2010s, during which he made new attempts crossing tradition and modernity, and the East and the West, include the "Flowing Water" series (SOKA Contemporary Art Center, Beijing) and "The Earth" series that expressed rivers and lakes over which willow branches are drooping and primitive sceneries (Kumho Museum, 2010). The "New Painting of the Four Gracious Plants" series that set plum blossoms, orchids, chrysanthemums, and bamboos, which are the major objects of literati painting, on the canvas using modern techniques was also created during this period (Gong Gallery, 2011, 2012; Seoul Museum of Art, 2013; POSCO Museum, 2015). In 2016, he completed his renowned 150-meter painting of the Baekdudaegan Mountain Range, which forms the spine of the Korean Peninsula, applying the chomukbeop (technique of drawing a line in a single stroke using thick ink) and using negative space in expression at maximum. He has published several collections of works under the titles *Moon Bong-Sun* (Sigongsa, 1995), *New Painting of The Four Gracious Plants* (Hakgojae, 2007), *Moon Bong-Sun Ink Paintings 1998-2010* (Youlhwadang, 2010), and *Gangsanyeohwa* (Suryusanbang, 2016). Moon has been awarded many prizes, including the Grand Prize of Korea Art Grand Exhibition (National Museum of Contemporary Arts), the Grand Prize of JoongAng Art Grand Exhibition (Ho Am Gallery), and the DongA Art Prize at DongA Art Festival (National Museum of Contemporary Art) in 1987, the Sun Fine Art Prize (Sun Gallery) in 2002, and the Author Award of the Korean Association of Art Critics in 2016.

梅 ^{매화}

무如 文鳳宣 書畵帖

초판1쇄 발행일 2020년 2월 8일

발행인 李起雄 **발행처** 悅話堂

전화 031-955-7000 팩스 031-955-7010
경기도 파주시 광인사길 25 파주출판도시
www.youlhwadang.co.kr yhdp@youlhwadang.co.kr

등록번호 제10-74호 **등록일자** 1971년 7월 2일

편집 이수정 **디자인** 박소영 **인쇄 제책** (주)상지사피앤비

ISBN 978-89-301-0612-2 03650

**Calligraphy and Ink Paintings of Moon Bong-Sun:
Plum Blossom** ⓒ 2020 by Moon Bong-Sun
Published by Youlhwadang Publishers. Printed in Korea

이 도서의 국립중앙도서관 출판시도서목록(CIP)은 e-CIP
홈페이지(http://www.nl.go.kr/ecip)에서 이용하실 수 있습니다
(CIP제어번호: CIP2018003900)